戰車模型
製作指南
舊化入門篇

Essential knowledge and skills of AFV model weathering.

Armour modelling 編輯部／編

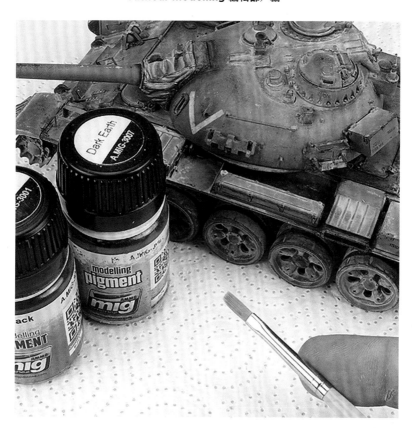

關於戰車模型界的
舊化技法歷史與現況

　　就戰車模型的世界來說，有別於模型組本身的進步，這個圈子的文化發展其實源於模型玩家個人的創意，據此連同運用人物模型和情景模型等形式，詳實地呈現戰車的使用狀態，而這也令戰車模型有著異於其他類別模型的獨特樂趣。在建構如何享受這類樂趣的過程中，創造出現在被稱為「舊化」的塗裝技法，如今更成了戰車模型製作之樂的大宗。和一般模型純粹著重於呈現實物所上的顏色、還原素材本身顏色的塗裝有所不同，舊化（早年也有著髒汙塗裝之類的稱呼）可說是一種連同戰車是在什麼情境的環境下使用，又經歷多久時間等周遭狀況都一併表現出來的塗裝手法。

　　舊化的萌芽，其實是從用模型漆來塗裝塵埃、泥土之類的顏色開始。就當時的概念來說，只要先為各個部位分色塗裝，再雜亂地塗上塵埃、泥土等顏色，看起來就有十足的寫實感了。雖然後來也有人嘗試為模型添加真正的泥土、砥粉（木工領域用來填補縫隙用的細緻粉末，有著如同白沙的顏色）等較原始的方法，不過還是以先用溶劑稀釋琺瑯漆的塵埃色（最常使用的是Humbrol製琺瑯漆60號塵埃色），再滲流至各部位的方式較為盛行。率先將這類髒汙塗裝有系統地轉化為現今舊化技法的，正是比利時的傳奇模型師法蘭索瓦‧威靈頓（Francois Verlinden），他運用琺瑯漆和油畫顏料施加水洗（漬洗）和乾刷。威靈頓在發表諸多精美作品之餘，還創設Verlinden Productions（威靈頓製作公司）這間模型廠商，將他的技法透過書籍廣為傳播，令全世界的模型玩家受益。這也令大家了解到模型漆以外的塗料也能運用在模型上，這點更是威靈頓對模型領域所作出的極大貢獻。

　　雖然水洗＆乾刷的時代持續了很久，不過隨著戰車模型專門雜誌《Armour modelling月刊》創刊，舊化也產生大幅度的變革。在《Armour modelling月刊》上發表作品的高石誠先生，以及繼他之後的米格爾‧希曼尼茲（Miguel Jimenez，「Mig」）先生，均設想出如何運用粉彩粉末、質感粉末（俗稱米格土，為粉末狀的塗料用顏料）來呈現塵埃＆泥土汙漬，還有真正戰車上的塗料剝落痕跡。不僅如此，亦應用在呈現雨水垂流所留下的塵埃、沙土，以及沾附在車身下側的泥漬等痕跡上，使得模型得以重現如同實物的寫實汙漬。這種新世代舊化所呈現的精湛寫實感迅速傳播開來，如今只要一提到舊化，肯定就是指這類著重於寫實表現的塗裝技法。

　　如同前面所提，正因為享受戰車模型之樂的方式是由模型玩家主導發展，所以創造出許多不侷限於模型漆，融合各式塗料和素材加以表現的技法。有些模型玩家不太願意使用不熟悉的道具材料，理由之一顯然在於操作上的門檻較高。雖然近來有不少由模型玩家主導研發的道具材料問世，各家廠商也紛紛推出了舊化專用的塗料，但是品項五花八門，反而讓人不知該如何使用起才好……。確實也有玩家對此感到苦惱不已呢。基於這層考量，本書整理了運用這些最新道具材料的舊化技法，並且經由實際運用在模型上，同步進行深入淺出的解說。只要按照本書介紹的內容實踐，自然能夠順利呈現各式各樣的舊化效果。不過正如一開始所言，舊化本身是用來呈現該車輛經歷哪些狀況的塗裝技法，模型玩家必須先決定自己打算呈現什麼樣的情境，再據此選用合適的舊化技法。

　　若是將本書介紹的技法一股腦兒地全部套用在模型上，其實未必能呈現寫實的舊化效果。事先設想好打算製作的車輛要運用在哪裡？車輛使用了多長時間？用途為何？再據此選擇合適的技法，這點相當重要，筆者認為這才是舊化最有意思的地方，亦是醍醐味所在。在酷熱沙漠中蒙上沙塵的戰車、在天寒地凍的雪原中進軍的戰車、在雨水中努力突破泥濘地帶前行的戰車……，讓自己打算做出的戰車能夠如實呈現在眼前，這才是舊化真正目的。希望大家都能學會本書所介紹的技法，並且親手實踐期望呈現的舊化效果。　　　　■

土居雅博
Masahiro Doi

1961年生，居住於東京。為《Armour modelling月刊》自1997年創刊的首任總編輯，積極帶動AFV模型界發展。在該誌上傾力解說舊化技法，目前也持續在各家模型雜誌上發表作品。

INDEX

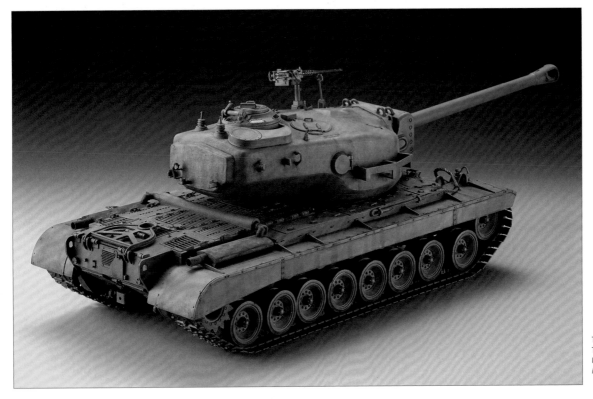

TAKOM 1/35 Scale
T30/34 U.S. Heavy Tank
Injection plastic kit
Modeled by Ichiro Yoshida

Essential knowledge and skills of AFV model weathering.

戰車模型製作指南 舊化入門篇
【基礎篇】

凡是曾經在戰場上馳騁的戰車，車身難免沾附沙塵、泥土，抑或霜雪、鏽漬、油汙等各式各樣的汙漬。就大前提來說，舊化就是要設法呈現這些各式各樣的汙漬，使模型更貼近真實戰車所具備的質感，同時也表現出該車輛所處的環境；亦是透過改變色澤和視覺資訊量等方式，使作品整體更令人印象深刻的手段。相較於其他類別的模型，為AFV模型添加髒汙表現的機會可說是明顯多上不少，因此「舊化」可說是製作這類模型時的首要特徵，就算稱是醍醐味所在也毫不為過。

接下來要從基礎技法的「基礎篇」開始講解。在這個章節中，會從易於購得的TAMIYA製道具與材料著手，以便說明舊化的基礎何在。運用這些道具材料施加舊化的技法不僅基本，每一項也都有必要充分掌握運用的訣竅。針對運用幅度最為頻繁的塵埃、鏽漬類舊化，還會介紹以不同材料加以呈現的技法。只要學會這些內容，相信肯定能自由自在地運用戰車模型的基礎舊化技法才是。

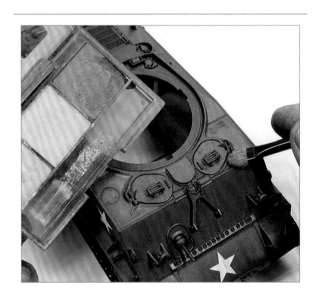

　　如果您是首次接觸為AFV模型施加舊化的玩家，那麼建議您從選用TAMIYA製道具材料著手。歐美廠商製舊化用塗料的種類確實相當豐富沒錯，但一來不知該買哪種來用才好，二來也有著不確定該怎麼使用的問題，再加上有時還可能會遇到市面上缺貨的狀況，這些都頗令人煩惱呢。

　　相對於此，TAMIYA製道具材料則是有著專業模型店幾乎都會穩定地進貨販售，而且價格也很實惠的優點。實際作業時也相當易於使用，該如何運用在哪些部位上更是淺顯易懂。能靠著這類道具材料呈現的景象本身也有著沙、泥、雪、鏽等品項豐富的專用素材可選擇，足以對應做出各種表現的需求。向舊化領域邁出第一步時，TAMIYA製道具材料肯定能幫上您的忙。　■

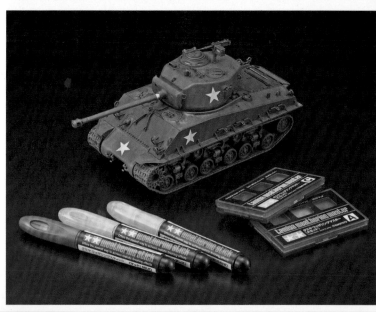

這是本次會使用的TAMIYA製舊化道具材料，包含2種液態產品和3種固態產品。這方面也準備好數種顏色，可因應狀況選用。這幾款產品在價格上都相對較實惠，也都可以在專業的模型店家買到。

美國戰車 M4A3E8 雪曼
「EASY EIGHT」（歐洲戰線）
TAMIYA 1/35 射出成形塑膠模型組
發售中　未稅價3600円
㈱TAMIYA　☎045-283-0003
製作／齋藤仁孝

TAMIYA 1/35 Scale Injection-Plastic kit
M4A3E8 Sherman "EASY EIGHT"

頂面

以車身的頂面來說，水平面容易蒙上塵埃。畢竟發射主砲時的衝擊波會捲起沙塵，導致飄落到車身頂面上。除此之外，若是有榴彈射到戰車附近，那麼爆炸之際揚起的塵土也會飄落到車身頂面上，底盤更總是髒兮兮的。另外燃料供油口周圍免不了會有稍微濺灑出來的燃料，或是整備引擎時溢出來的機油，屬於會沾附到塵土以外汙漬的部位。艙蓋之類乘員經常會觸碰到的部位則是相對地保持乾淨就好。

正面

正面不會很髒。不過這是屬於模型領域的詮釋方式，不是實際車輛的狀況。畢竟乘員在攀爬登車時，靴子上的泥土等汙漬很容易沾附在這一帶，照理來說應該會弄得很髒才對，但完全照做會欠缺對比感，因此適量地添加汙漬就好。

背面

相較於正面，背面更容易沾附到履帶濺起（提高速度的現役戰車更是如此）的泥土、塵埃。這些汙漬通常也會沾附到比正面更高一點的位置上。另外，為這一帶重現泥漬飛濺痕跡的視覺效果相當不錯，可以儘量多做一點。

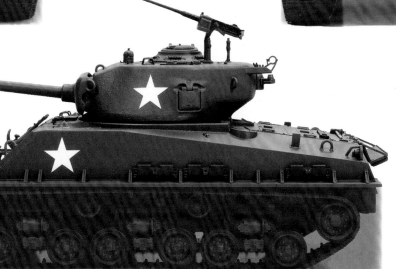

側面

車身側面會以擋泥板為界，呈現不太一樣的髒汙狀況。下側會積著泥沙和塵土，若是經過泥濘地帶，泥巴更是會積得亂七八糟，髒到連細部結構都看不清楚的程度。至於上側則是只會稍微沾附到些許揚起的塵埃。

入墨線塗料

這種琺瑯漆正如其名，本身即已調整成最適合用來進行「入墨線」這道塗裝作業的顏色和濃度。瓶蓋內側也設有筆刷。當然也能應用到入墨線以外的作業上。共有灰色等4種顏色可供選擇。

各款均為未稅價360円　●TAMIYA

添加雨水垂流痕跡是一種能為車身側面之類平坦面有效地賦予深淺變化的舊化技法。

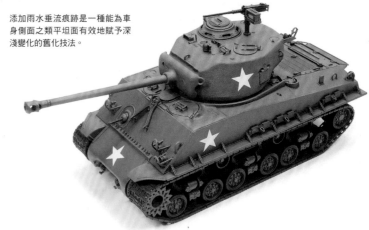

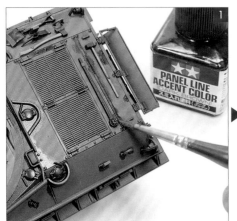

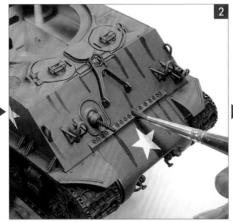

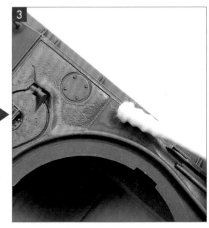

▲首先是為紋路和凹處塗布入墨線塗料。此時可別塗上過多的塗料。雖然TAMIYA這款產品的瓶蓋內側原本就設有筆刷，不過最好是另備面相筆進行作業。

▲將溢出界、滲流到不必要部位的塗料擦拭掉。這時選用沾取琺瑯系溶劑的棉花棒會較易於處理。不過纖維在擦拭之際可能會被零件的邊角等部位勾住而造成破損，還請特別留意。

▲入墨線作業大致完成，接著要描繪雨水垂流痕跡。首先描繪出縱向的痕跡，要避免過於規律整齊是訣竅所在。

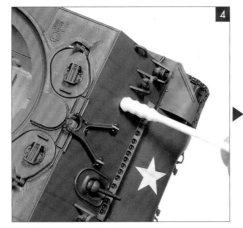

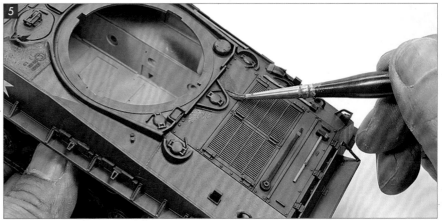

▲描繪完縱向痕跡後，接著是修飾。和先前的擦拭作業相仿，用棉花棒把痕跡修飾得更細一點。只要順著垂流痕跡的方向擦拭，看起來就會相當自然。

▲入墨線塗料也能用來改變陰影或特定部位的色調。照片中是針對駕駛兵艙蓋周圍、引擎艙蓋的一部分「唰」地薄薄塗布上去，藉此改變該處的色調。

添加泥土和塵埃類汙漬

舊化棒是使用起來相當輕鬆簡便的道具材料之一。在此要針對使用方式多下一點工夫，介紹更具實用性的塗裝方法。

舊化棒

雖然被歸類為簡便型道具材料，不過視使用方式而定，這種「舊化棒」其實也能做出十分正宗的舊化效果喔！況且本身還是設計成筆型，作業時不易弄髒雙手，可說是相當令人欣喜呢。就連素材也是水溶性的，易於重新來過。共有泥、沙、雪等4種。

各款均為未稅價300円　　TAMIYA

將塵埃藉由濺灑塗料的方式染上去後，舊化效果看起來也更寫實了。等這部分結束之後，再來就是對底盤一帶進行舊化作業了。

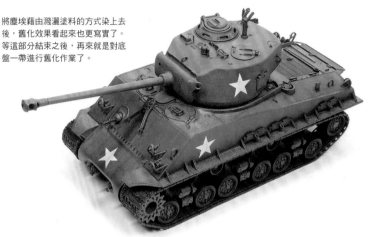

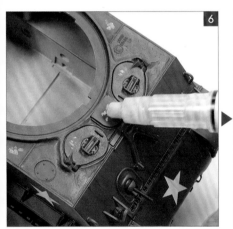

▲用舊化棒來重現車身頂面的塵埃類汙漬吧。首先用舊化棒在打算添加塵埃的部位直接塗上顏色，此時只要輕輕地點上即可。

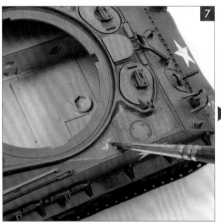

▲舊化棒的素材能夠用壓克力系溶劑（改用水也行）加以溶解。因此用面相筆沾取壓克力系溶劑，然後輕輕地將先前點上的顏色抹開來。

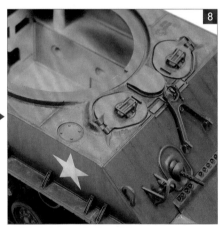

▲抹散開後的狀態。看起來就像是蒙上一層塵埃。雖然這種素材的附著力不算強，卻也不像質感粉末那麼容易剝落。若是覺得塵埃的量不夠，就按照前述要領再做一次吧。

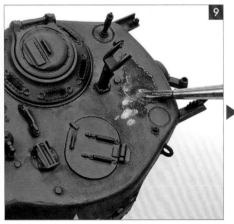

▲砲塔頂面也按照前述要領來重現塵埃。雖然作業時也得考量到要經由擦拭讓塵埃堆積在哪裡，不過包含艙蓋一帶不太會有塵埃堆積的情況在內，添加時也要設想到這類對比才行。

▲與重現塵埃相輔相成的就屬「濺灑」痕跡了。做法是選用筆毛彈性較強的漆筆沾取塗料，然後靠著指尖撥動筆毛，讓塗料飛沫能濺灑出去。不要忘記要選用已經靜置一段時間、產生沉澱的塗料，以便僅沾取懸浮在上層的部分使用。

塵埃和鏽漬等粉粒狀汙漬，就用舊化大師來呈現吧。這種道具材料有著可以簡單地塗抹上去，或是搭配溶劑塗抹等多種使用方式，豐富多變的使用方法亦是魅力所在呢。

舊化大師

只要用隨附的海綿筆頭和筆刷沾取顏料，再輕輕地塗抹在表面上，即可重現如同職業級的乾刷效果，可說是值得期待的舊化道具材料。每款均為3種顏色一套，共有能對應不同用途的8款套組熱賣中！
各款均為未稅價600円　㈱TAMIYA

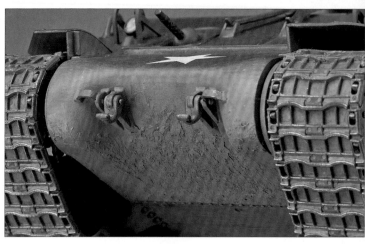

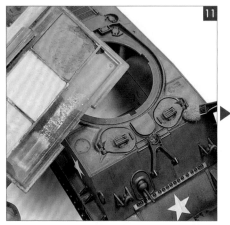
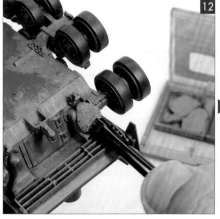
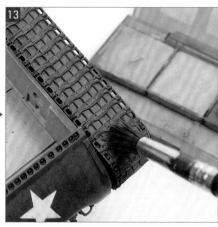

▲為了營造出比使用舊化棒更為自然的塵埃，在此要改用舊化大師來處理。首先用附屬的海綿筆頭沾取顏料，然後用輕拍而非塗抹的方式添加在表面上。

▲消音器是經常受到高熱燒灼，且相當容易生鏽的部位。在此選用舊化大師「C套組」的「紅鏽」來重現鏽漬。其實尚有更暗沉一點的鏽色，改用該顏色的話，效果看起來或許會更好吧？

▲雖然舊化大師是固態的，不過亦可先拿壓克力溶劑稀釋後再使用。這次就是改用此方式塗抹在履帶上。這類地方主要用舊化棒處理，舊化大師主要用來添加點綴，或是改變局部色調用。

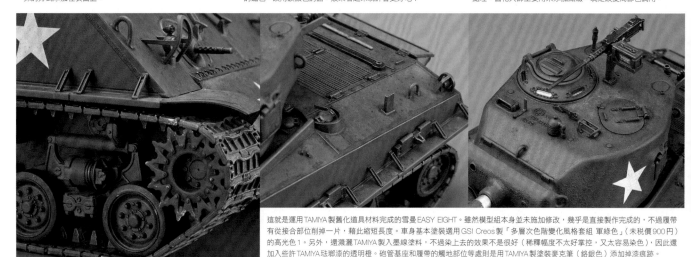

這就是運用TAMIYA製舊化道具材料完成的雪曼 EASY EIGHT。雖然模型組本身並未施加修改，幾乎是直接製作完成的，不過履帶有從接合部位削掉一片，藉此縮短長度。車身基本塗裝選用 GSI Creos 製「多層次色階變化風格套組 軍綠色」（未稅價900円）的高光色1。另外，還潑灑入TAMIYA製入墨線塗料，不過染上去的效果不是很好（稀釋幅度不太好掌控，又太容易染色），因此還加入些許 TAMIYA 琺瑯漆的透明橙。砲管基座和履帶的觸地部位等處則是用 TAMIYA 製塗裝麥克筆（鉻銀色）添加掉漆痕跡。

運用質感粉末呈現的舊化技法

粗糙的細小顆粒狀汙漬堆積在車身上……這就是沙塵類汙漬的一大特徵。當塵埃堆積在凹處或是鉚釘等凸起部位的邊緣時，該處顏色看起來也會變得不太一樣，因此即使是單一顏色的塗裝，亦能經由添加這類汙漬，讓整體色調能有所變化。沙塵不僅具有立體感，更有著稍微擦拭一下就能清理乾淨的質感，可說是務必要試著重現的汙漬呢。

此時能派上用場的，就是質感粉末（俗稱米格土）。這種素材本身是細緻的粉末狀顏料，只要直接塗布在車身上，即可呈現比使用液態塗料更具立體感的效果。畢竟光是塗布就能重現「顆粒堆積」的狀態，得以輕鬆呈現塵埃的粗糙質感。雖然這種素材也有著難以附著在表面，完成後得盡量避免觸碰的缺點，不過任誰都能輕鬆表現車身上的汙漬，因此仍算是相當好用的道具呢。　■

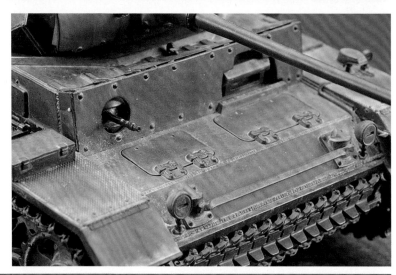

想要挑戰以質感粉末施加舊化時，不妨先從車身為德國灰之類的顏色，易於在色調上與質感粉末形成對比的車輛開始製作起。以本次製作的三號戰車為例，亦是刻意選用較暗沉的德國灰進行基本色塗裝，並利用明度較高的質感粉末，藉此營造對比。

德國 Pz.Kpfw. III 三號戰車L型 後期生產型
1／35 cyber-hobby
射出成形塑膠模型組
發售中　含稅價5832円
Ⓟ Platz　☎ 045-549-3031
製作／上原直之

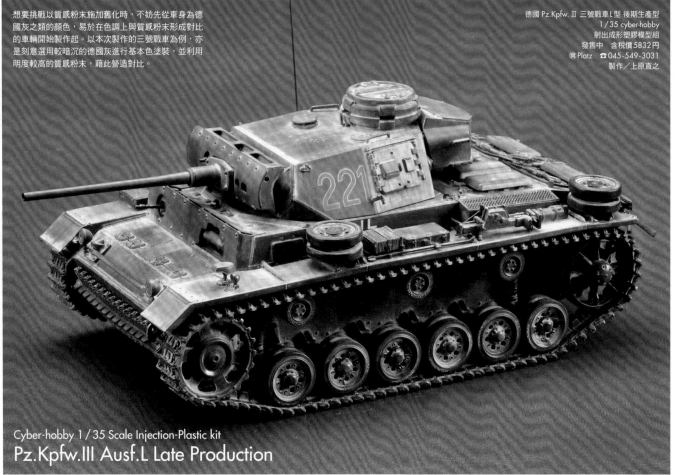

Cyber-hobby 1／35 Scale Injection-Plastic kit
Pz.Kpfw.III Ausf.L Late Production

運用質感粉末來施加舊化，可以說已成為現今的標準手法。不過要是使用方法有誤，那麼也有可能淪為純粹把戰車弄髒的手法而已。明明好不容易才完成一輛很美觀的戰車，卻還得塗抹上質感粉末，對此心存抗拒的玩家肯定不在少數，不過接下來將會說明只要採取正確做法，即可輕鬆地用質感粉末呈現寫實塵埃的方法，希望各位務必親自挑戰看看。

許多廠商都有推出質感粉末，在顏色種類方面也相當豐富，多樣化的幅度足以充分表現出車輛處於何等狀態之下。在這個章節中，並非要用質感粉末來重現沾附厚重泥漬的模樣，而是要呈現蒙上一層塵埃的狀態。雖然用噴筆來塗覆塵埃色塗料，其實也能表現出蒙上塵埃的模樣，但在操作上需要一定的技術才行。相對地，若是改用質感粉末，不僅相當程度上可以從頭來過，更重要的是，足以呈現如同真正蒙上一層灰塵的寫實汙漬。（文／上原直之）

◀一般來說，質感粉末是由粉彩之類美術顏料的粉末狀原料著色而成，不僅能用來呈現塵埃，亦很適合用來呈現沙、土等顆粒狀的汙漬。除了直接用漆筆進行刷掃之外，亦可用壓克力溶劑加以溶解，再拿來塗布等多種使用方式。

▼雖然就算只拿單一顏色的質感粉末來使用也不成問題，但只要準備幾種顏色搭配的話，能夠表現的幅度會更為寬廣。另外，亦可混合多種質感粉末來調出獨創的顏色。

▲這次只有基本塗裝是用噴筆來上色的，接下來都是用質感粉末來呈現塵埃，不會使用到噴筆。對於身處不適合使用噴筆環境的模型玩家來說，這是相當值得推薦的技法呢。

質感粉末易於重做和微調
良好操作性十足理想

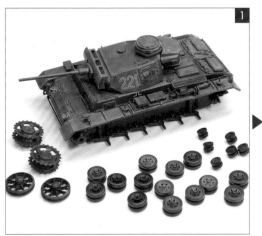

1

▲用硝基漆的德國灰完成基本塗裝後，僅黏貼水貼紙，並且用半光澤透明漆噴塗覆蓋作為保護。底盤處的履帶、路輪、惰輪等零件當然也要先取下來，這樣會比較便於作業進行。

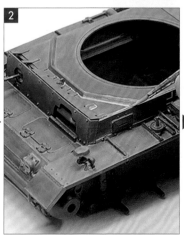

2

▲首先是前置作業。以容易堆積塵埃處和細部結構較複雜的地方為中心，用Mr.舊化漆的沙漬色入墨線。

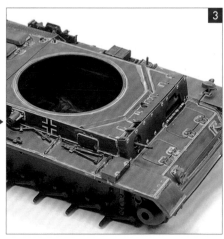

3

▲雖然光這樣做就已經很像沾附塵埃的模樣了，但多少還是誇張了點。等塗料乾燥後，再以棉花棒沾取琺瑯溶劑，將塗出界、塗料過多處擦拭乾淨。

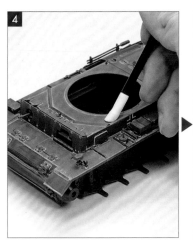

4

▲擦拭時，推薦選用gaianotes製修飾大師。這種工具能夠在不起毛邊的前提下，輕鬆地完成擦拭和抹散作業。

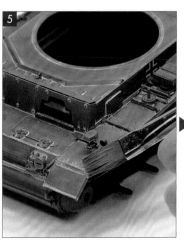

5

▲車身兩側的擋泥板等處設有許多細部結構，此時便很難用棉花棒處理這些結構。這類部位改用平筆沾取溶劑來抹散即可。

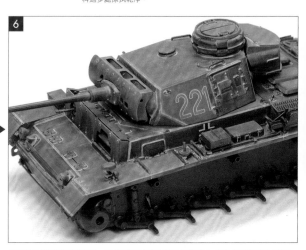

6

▲之所以用塵埃色來入墨線，用意在於讓基本色顯得更暗沉，藉此與之後添加的質感粉末加強對比。雖說是入墨線，卻也未必一定要使用較暗沉的顏色。不過做到這裡邊只能算是前置階段，可不能為此感到滿足喔。

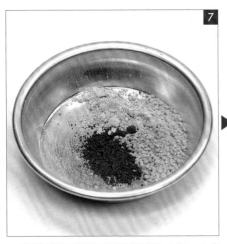

▲質感粉末是拿MODELKASTEN製混凝土碎塊、AK interactive製非洲塵、KUSAKABE製生赭這3種顏色來混合。這方面選擇在德國灰上最容易被襯托出來的顏色。

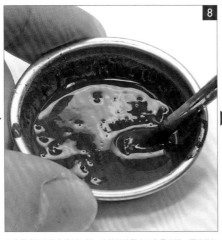

▲將質感粉末裝在塗料皿裡，由於純粹用水不容易溶解，因此又加入少量的壓克力溶劑，亦利用這點來加強質感粉末的附著力。如果只使用壓克力溶劑，附著力會顯得過強。

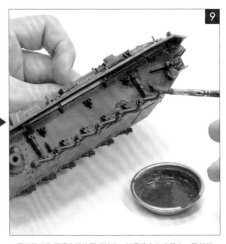

▲用漆筆沾取經過溶解的質感粉末，並且塗布在底盤上。雖然基本上整個底盤都得塗布，但細部結構一帶需要格外仔細地塗布才行。乍看之下像是塗上泥巴而已，不過呢……

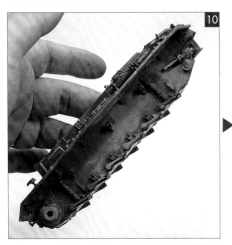

▲塗布完質感粉末後，暫且等候完全乾燥。要是乾燥之前就用棉花棒擦拭的話，看起來就只會像是泥巴，還請特別留意這點。不過乾燥後就會一舉變白，看起來就跟沙塵一樣了。

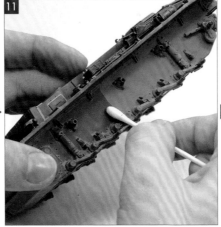

▲等完全乾燥後，就用棉花棒將多餘的部分擦拭掉。先前之所以用水來溶解質感粉末，用意在於要讓這個階段變得容易擦拭。這部分要以平坦的面為中心整片擦拭。

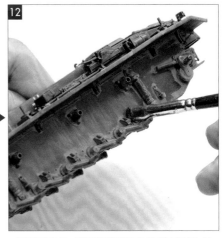

▲只用棉花棒的話，很難把細部結構周圍的質感粉末擦拭掉。這類部位要改用筆毛較短的平筆來擦拭。但擦拭過頭也會讓質感粉末顯得太少，因此必須謹慎拿捏才行。

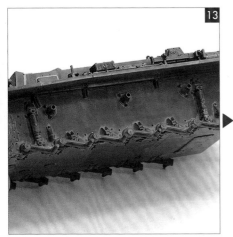

▲擦拭過質感粉末後的狀態。這道作業並不是要完全擦拭乾淨，而是要表現出堆積塵埃的模樣，因此除了要讓細部結構一帶殘留質感粉末之外，還要刻意營造出薄薄地蒙上一層塵埃的狀態。

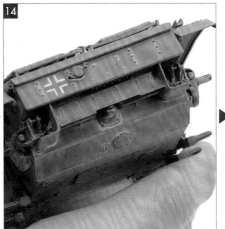

▲車身下方的側面以外部位也用相同方式重現塵埃。由於質感粉末稱不上是完全附著在表面上，因此要避免用手指去觸碰，還請特別留意這點。要是不小心沾上指紋了，那麼就前功盡棄了。

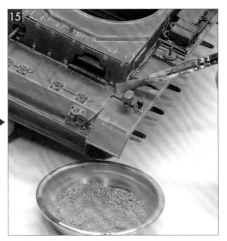

▲等車身上的塵埃乾燥後，就用漆筆沾取少量質感粉末，然後抹在堆積塵埃處。要是沾取太多質感粉末，那就跟「塗滿黃豆粉」沒兩樣了，還請特別留意這點。

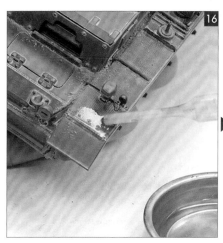

▲用滴管在先前塗布質感粉末的地方滴上壓克力溶劑，藉此增加附著力。滴上去的壓克力溶劑若是過多，會導致乾燥得較慢，甚至讓質感粉末糊掉。

▲在完全乾燥和被溶劑沾濕時，質感粉末的色調和狀態會顯得不一樣，因此要等到乾燥後再檢查是否有糊掉或表現得太誇張的部分，然後用棉花棒稍加抹除調整，使整體看起來能更自然些。

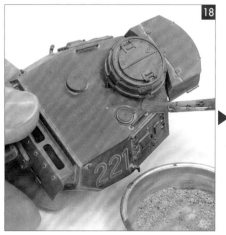

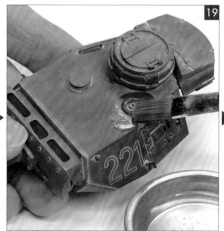

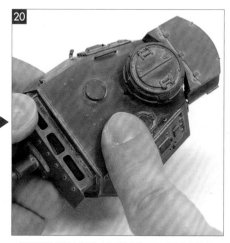

▲砲塔處塗抹的質感粉末要比車身再少一些。雖然質感粉末的塗抹量多少有點不同，但作業本身的要領倒是和車身階段一樣。

▲塗布質感粉末後，接著用平筆沾取壓克力溶劑增加附著力。此時的訣竅在於運筆幅度不要太大。運筆幅度一旦過大，塵埃上就會留下筆痕，還請特別留意這點。

▲等用來增加附著力的壓克力溶劑乾燥後，即可將多餘的質感粉末給抹掉。為了讓光澤度有所變化，因此除了用棉花棒擦拭外，亦要用手指適度摩擦表面，使光澤度產生變化。

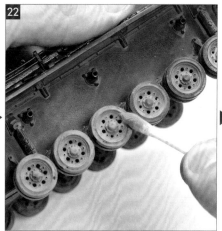

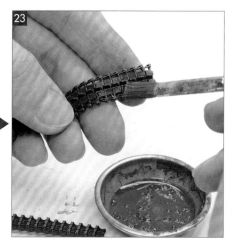

▲用質感粉末為砲塔舊化完成的狀態。隨著替砲塔頂面添加誇張的汙漬，看起來確實一舉「髒」了許多呢。如果沒要營造特別的故事情境，那麼就製作得潔淨美觀些吧。

▲路輪也要比照車身下側，塗布用水溶解過的質感粉末，等乾燥後再用棉花棒把多餘的部分擦拭掉。這方面最好先用棉花棒擦拭，再用壓克力溶劑加強質感粉末的附著力。

▲將履帶用MODELKASTEN製履帶色施加塗裝，再塗布用水和少量壓克力溶劑溶解的質感粉末。這方面只要按照處理底盤時的訣竅作業即可。

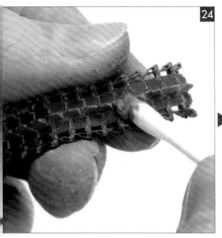

▲等質感粉末乾燥後，就用棉花棒擦拭容易被路輪摩擦到的地方和觸地面，去除沾附在這類地方的質感粉末。

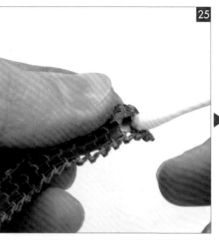

▲為了加以區別路輪接地面與周遭沾漬汙漬處，接著要試著重現金屬的鈍重光澤。先用棉花棒沾取GSI Creos製暗鐵色塗色，再改用乾燥的棉花棒稍加摩擦，藉此營造出光澤感。

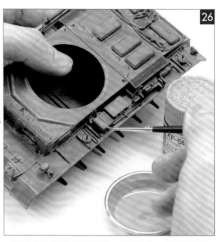

▲車外裝備品也要趁著這個階段一舉分色塗裝。木製部位選用TAMIYA壓克力水性漆的沙漠黃來塗裝，金屬部位也選用GSI Creos的暗鐵色來筆塗上色。

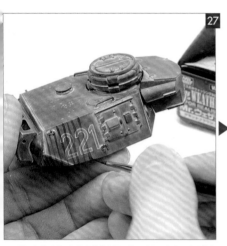

▲僅添加塵埃還不能算是舊化完畢。接下來要用舊化漆的地棕色來描繪雨水垂流痕跡。對於面積較寬廣的部位來說，描繪雨水垂流痕跡是具有顯著效果的技法。

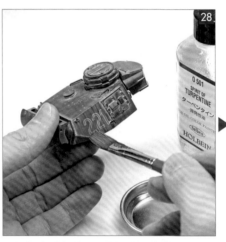

▲描繪雨水垂流痕跡後，用平筆沾取琺瑯溶劑，整個抹過表面，藉此讓描繪痕跡能與表面融為一體。描繪雨水垂流痕跡的表現其實很難一舉成功，反覆調整才是訣竅所在。

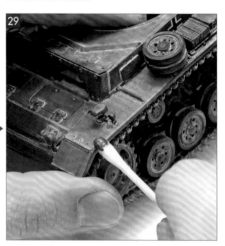

▲這次選用的基本色較暗沉，因此並未用噴筆來塗裝陰影色，不過為了讓整體的形象能顯得更精緻，於是用棉花棒沾取磨成粉末狀的石墨（筆芯之類的），然後以稜邊為中心塗抹。

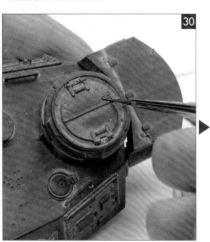

▲為了替較暗沉的色調添加點綴，因此選用鏽色入墨線。這方面是拿油畫顏料的火星橙和生赭色來調出入墨線所需顏色。

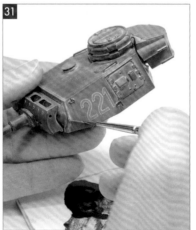

▲除了入墨線之外，亦用前述塗料描繪鏽漬垂流痕跡。要是鏽漬垂流痕跡描繪得太誇張，看起來會像是廢棄車輛，因此只要描繪到稍微添加點綴的程度就好。

Finish!!

檢視整體的模樣後，若是發現有較令人在意的地方，就比照先前介紹的作業要領，重新用質感粉末添加修飾，並且用油畫顏料施加定點水洗（入墨線），藉此修正效果吧。油漬表現與質感粉末十分相配，堪稱是不可或缺的表現呢。

運用質感粉末
呈現具立體感的鏽痕

有著粗糙質感的鏽痕表現，在戰車模型中是最為引人注目之處。對於色調樸實不起眼的戰車來說，添加紅棕色鏽痕能賦予絕佳的點綴效果。

從引擎排出的氣體會經由消音器（裝設在排氣管末端）排出車外。由於該處有高溫氣體通過，因此塗料很容易受熱剝落，進而導致消音器露出本身原有的金屬表面，就構造上來看是非常容易生鏽的部位。

這類生鏽表現在舊化中也是濃厚的醍醐味源頭之一。只要有效地使用質感粉末，亦可輕鬆營造出粗糙不均的質感。由於鏽痕表現多半只是集中施加在消音器這個零件上，因此亦有著易於調整色澤和生鏽幅度的優點。不僅如此，對於色調通常都塗裝得較為樸實不起眼的戰車來說，生鏽成紅棕色的消音器將會是相當引人注目之處。若是能掌握運用這個技法的訣竅，那麼除了 AFV 模型之外，肯定也能應用在各式各樣的作品上。　　　　■

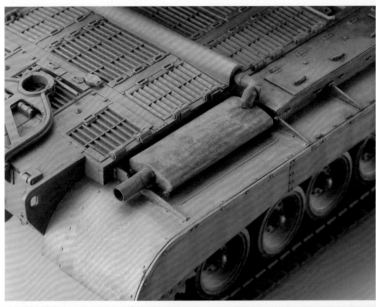

戰車的消音器會長時間受到高熱燒灼，可說是最適合施加生鏽表現的部位之一。尤其是以大戰期間的戰車和車輛等機具來說，就算是尚未廢棄的現役部署車輛，消音器部位也一定會生鏽，唯有將這點套用在模型上，欣賞作品時才不會察覺和現實脫節之處。在此要為消音器施加生鏽表現的示範車輛，選用 TAKOM 製 T34 重戰車。在進入運用質感粉末添加修飾的階段之前，我選用 GSI Creos 發售的多層次色階變化風格套組進行基本塗裝，還稍微用琺瑯漆施加濾化。設置在大尺寸車身擋泥板上、整個暴露在外的消音器有著較寬廣的平面，只要適度運用質感粉末，應該就能輕鬆地營造出生鏽表現才是。就軍綠色等綠色系的基本色來看，生鏽處這類紅色系的顏色將會是絕佳的點綴呢。

美國試作重戰車 T30/34 2 in 1
TAKOM 1/35 射出成形塑膠模型組
發售中　未稅價 6900 円
㈱ Beaver Corporation
官方網站　http://beavercorp.jp/
製作／吉田伊知郎

TAKOM 1/35 Scale Injection-Plastic kit
T30/34 U.S. Heavy Tank

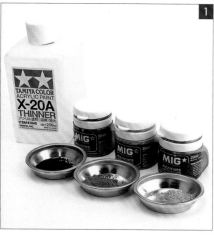

▲這次選用的3種質感粉末，均為MIG Productions製產品。自右起依序為新鏽、一般鏽、老鏽。會搭配TAMIYA壓克力溶劑來賦予附著力。

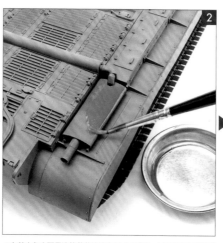

▲在基本色表面用漆筆薄薄地塗布壓克力溶劑。只要針對打算讓質感粉末附著的部位塗布就好，還請特別留意這點。

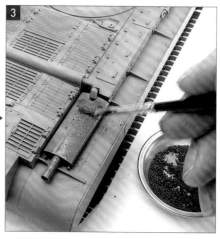

▲用漆筆沾取顏色最暗沉的老鏽，然後用如同輕輕地沾在溶劑上的方式塗布顏色。若是溶劑已經乾燥了，就再另外拿枝乾淨的漆筆塗布溶劑，讓漆膜能保持溼潤。

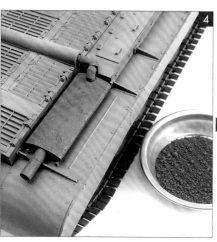

▲第1層質感粉末塗布完畢的狀態。質感粉末會吸附溶劑，一下子就會乾燥了。乾燥時間大概只要3分鐘左右。

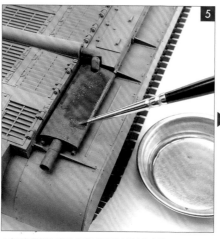

▲在已經附著於表面的老鏽上再度塗布壓克力溶劑。只要用輕輕地抹在表面上的方式塗布，逐步讓整體都顯得溼潤即可。

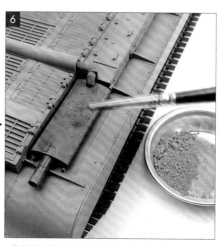

▲用漆筆沾取作為第2層質感粉末的一般鏽，一點點地灑在消音器上。如果像第一層那樣直接塗布的話，顏色會混合過頭，無法營造出最後打算呈現的對比感。

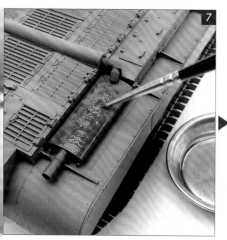

▲若是希望乾燥得快一點，也可以先灑上質感粉末，再以滲透溶劑的方式，讓質感粉末順利附著。不過這樣做也有容易混色的風險，因此要從質感粉末較少的部位開始滲透起。

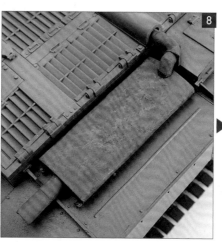

▲第2層完成的狀態。雖然溶劑使用量似乎多了點，而且也尚未充分營造出立體感，不過顏色上已呈現對比，質感粉末亦確實地附著在表面上了。

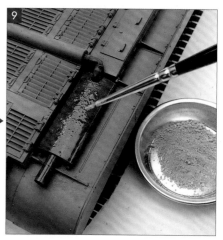

▲比照添加第2層時的要領，用溶劑讓整體呈現溼潤狀，再灑上最後一層的新鏽質感粉末，然後靜置一旁等候溶劑乾燥，在這段期間內千萬別去觸碰。

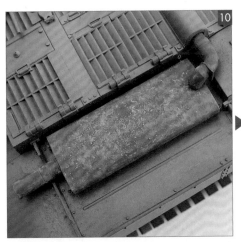

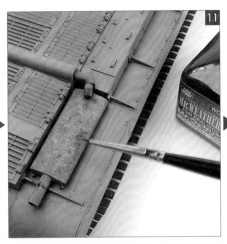

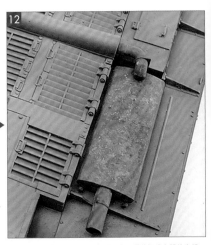

▲3層質感粉末添加完畢。灑上最後一層的新鏽，並且確保附著在該處後，看起來就十分具有立體感了。由於有著稍微混色和顏色不同的部分交雜其中，因此呈現顏為複雜的樣貌。

▲乾燥後還能用琺瑯漆來入墨線和進一步描繪。不過質感粉末也會對琺瑯溶劑起反應，因此要注意別做過頭了，僅止於稍微添加色調就好。

▲由於是以表現質感粉末的色調為主，因此把消音器的生鏽表現做得稍微誇張點。從照片中可知，質感粉末確實是發色效果鮮明，而且在短時間內能營造出醒目效果的道具材料。

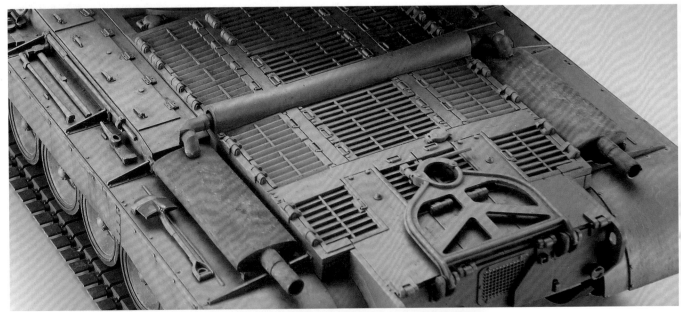

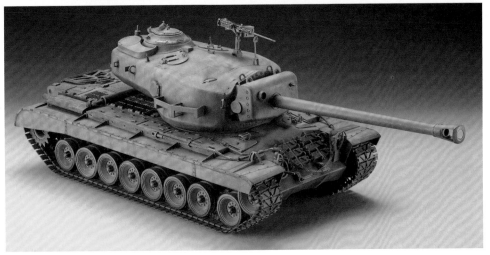

本次介紹的，是我個人從以前要為消音器營造生鏽表現時就運用的方法。範例中的生鏽表現看起來誇張了點，不過這是為了更明確地展現效果。為消音器添加兩層鏽色的時間其實不到30分鐘，能夠在如此短的時間內重現此等複雜質感和色調，這可說是質感粉末營造生鏽表現的強項所在。不過這種做法也有個缺點，那就是有別於純粹用塗料來呈現的方式，完成後必須避免觸碰才行。雖然有利用溶劑增加附著力，但本身終究還是粉狀顏料。一旦被手指或漆筆碰到，就會一下子毀了整體的質感，導致質感粉末的立體感優勢蕩然無存。因此建議將作品放在展示盒裡妥善保管。話說回來，質感粉末不僅顏色豐富，亦經常用來營造生鏽以外的表現。各位不妨親自使用看看吧。

（文／吉田伊知郎）

正因為能賦予作品
獨一無二的個性，
舊化才會這麼有意思。

做模型時，最有意思的工程是什麼呢？

或許是用蝕刻片零件一板一眼地添加細部修飾，也可能是用三色迷彩重現自己想要的色調的那一瞬間，每個人心目中的答案都未必相同，我個人則認為是舊化。沒錯，舊化就是最有意思的啦！

雖然並不是討厭做成光鮮亮麗的模樣，但不只是戰車，其他種類的模型或多或少也都得要舊化才行。若真要問到「為何需要舊化呢？」的話，或許答案有千百種，但就我來說，「因為能賦予作品個性」這句話就足以回答一切。

說得極端點，如果只是施加基本塗裝和入墨線就算完成作品，那麼不管是誰做的都一樣。不過只要舊化的取向不同，整體呈現的面貌就會有著極大的差異。舉例來說，就算是相同型號的車輛，在東部戰線和非洲戰線所展現的髒汙根本是天差地遠；若再加上季節、背景、狀況等變因，差異還會更大。不僅如此，作者本身的喜好、觀點、感性亦會對作品造成影響，進而造就更為多樣的個性。由此可知，能賦予作品獨一無二個性的選項，正是舊化呢。

確實，也有人認為「難得做出的細部結構會被覆蓋掉」或是「實物才不會髒成那樣吧」，不過隨著舊化的幅度增加，作品也會更具存在感，甚至能讓人宛如目睹戰車模型周遭的景象。這種以「打算呈現什麼樣的景況」為依據，憑藉想像力在作品中添加各式塗料和素材的作業，就好比玩泥巴，既刺激又考驗智慧呢。

您不妨也為自己的作品添加舊化，表現出車輛或機體所歷經過的戰況吧？畢竟只要為作品賦予一段故事，看起來也會更帥氣喔！　　　　　　　　　　　　　■

吉岡和哉
Kazuya Yoshioka

1968 年出生，居住在兵庫縣。以商業設計作為本業之餘，亦以情景模型作家的身分大顯身手。擅長為各式技法編撰出明確的理論，深入淺出地講解，著作《戰車情景模型製作教範》系列更是被奉為 AFV 模型玩家的經典。

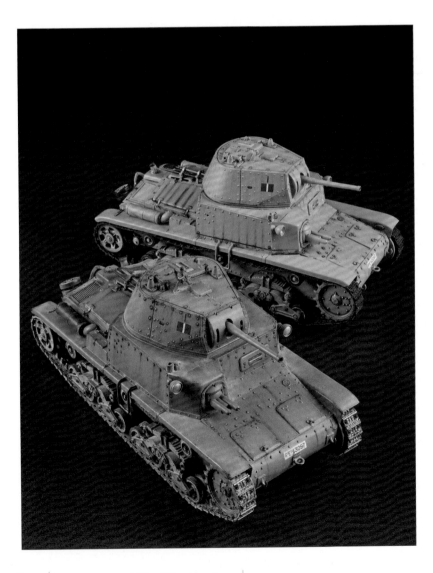

TAMIYA 1/35 Scale
CARRO ARMATO M13/40
Injection plastic kit
Modeled by Youhei Fukuda

Essential knowledge and skills of AFV model weathering.

戰車模型製作指南 舊化入門篇
【中階篇】

接下來要從基礎進階，說明施加數種舊化程序的方法，以及就「好的舊化、不妥的舊化差異何在」加以講解。如同基礎篇開頭所言，舊化首要目的之一，就是透過沾附的汙漬和車身狀態，表現出該車輛處於何種環境下，又經歷什麼樣的戰鬥。因此若是用錯誤的方法施加舊化，反而會模糊該車輛的環境訊息，導致無從傳達企圖表現的事物，陷入本末倒置的窘境裡。

因此，施加舊化時，有必要視打算在車輛上營造的表現而定，適度拿捏各個技法的順序，以及在多大面積需要施加何等幅度的舊化。只要能充分掌握這一連串的作業流程，即可表現出更為深邃豐富的視覺資訊量。另外，包含掉漆痕跡和雨水垂流痕跡之類並非針對面，僅就點進行局部描繪，具有十足效果的技法在內，亦會在本章節內說明相關的作業流程。以針對車的「點」加以描繪來說，這類舊化能發揮不錯的點綴，肯定能讓您的作品顯得更精緻、更加令人印象深刻才是。

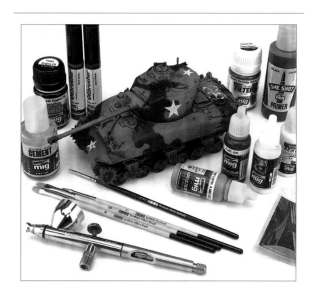

垂流痕跡的基礎技法

垂流痕跡（雨水垂流）是能吸引人目光的舊化技法之一。不過這可並非純粹讓塗料往下流動就好，如何描繪得毫無不協調感才是重點所在。

堆積在車身上的塵埃、沙子、泥土、鏽蝕，被雨水淋溼後，自然會由上往下垂流。設法重現這個模樣，正是描繪垂流痕跡的用意所在。描繪出這類如同劃過表面的線狀汙漬，亦是戰車模型不可或缺的表現之一。

雖然描繪垂流痕跡乍看之下似乎是一道很單純的作業，但實際上可不是只要由上往下畫出線條就好，還必須顧及車身上的各種凹凸起伏、線條本身的長度和濃度，以及垂流痕跡和車身本身顏色的搭配等種種要素，這樣才能避免淪於單調單板，可說是需要考量之處出乎意料地多的舊化技法呢。唯有像這樣審慎考量各方要素進行塗裝，才能呈現與實際車輛相近的寫實垂流痕跡。在此還會特別舉幾個稍嫌不到位的垂流痕跡作為反例，藉此解說要如何掌握這項技法。■

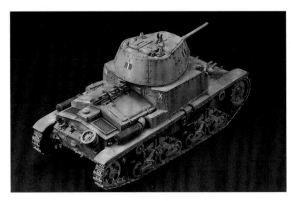

舊化的成功與失敗，兩者之間到底該如何界定呢？這次將以雨水垂流痕跡為中心，說明究竟要如何做才能顯得更自然。其實不限於雨水垂流痕跡，凡是看起來不自然的舊化，均可歸類為「突兀過頭」的舊化。此外，選用什麼顏色來處理也很重要。為範例中這種較明亮的車身色施加雨水垂流痕跡時，若是一下子就選用黑色來描繪的話，對比會過於強烈，看起來也會很突兀，改用較深的褐色系來處理會比較妥當。不過當遇到基本色為較暗沉的顏色，或是打算添加點綴的情況，以及為情景作品施加舊化的時候，有時改用黑色反而會比較好，因此要視車身色和製作需求來選用合適的顏色。除此之外，更具體地設想雨水垂流痕跡的產生源頭、流動路徑、是何時產生等等條件要素，再據此重現，這樣一來就更具說服力，看起來也會更為自然。以在塵埃汙漬上形成的雨水垂流痕跡來說，之前的雨水垂流痕跡會變得較淺而模糊，亦會留下塵埃隨著水滴濺灑開來的痕跡。不妨憑藉自己的想像來規劃一番，然後具體地描繪出來。

描繪雨水垂流痕跡的重點，就在於垂流痕跡的開頭處顏色較深，愈往下則愈淺。若是描繪到一半就中斷了，那麼這道垂流會顯得很突兀。而要抹散痕跡時，用乾筆刷從垂流左右兩側抹散會比較容易處理。當然，確實也有由上而下一路流到底的雨水垂流痕跡，這方面就以適度拿捏均衡為前提來描繪吧。雖然這次選用 GSI Creos 製 Mr. 舊化漆，不過若是希望描繪得較鮮明的雨水垂流痕跡顏色上能深一點，那麼在第一道雨水垂流痕跡乾燥後，就用漆筆改沾取半乾燥且濃稠度較高的 Mr. 舊化漆，再輕輕地重描，將顏色補得更深即可。

除此之外，描繪雨水垂流痕跡最重要的一點，就屬必須將重力作用方向納入考量了。暫且不論維持傾斜狀態擱置好幾年的車輛，基本上雨水都是由高處往低處流動，無論是垂直部位也好，傾斜部位也罷，描繪成順著表面往垂直地面的方向流動，這點是最為重要的，作業時還請務必要把這點銘記在心。　　　　　　　　　　　　（文／副田洋平）

垂流痕跡的基本描繪方式

介紹描繪垂流痕跡技法的注意事項之前，必須先掌握基礎的作業流程。在此要採用逐步描繪出流動痕跡的方式。這種方法雖然較花時間，卻能確實掌控每一道流動痕跡的模樣，可說是更易於展現出蘊含豐富韻味的面貌。

首先是用面相筆隨意地挑個地方描繪出流動痕跡。這部分選用 Mr. 舊化漆的地棕色。在這個階段用不著非常講究，只要嘟地一下畫出一道道痕跡即可。不過還是得留意一下，可別畫得過於歪七扭八了。稍微有點扭曲歪斜之處倒是不要緊，這類狀況可以在後續的步驟中修正。

拿乾淨的漆筆沾取專用溶劑，藉此修整流動痕跡的形狀。基本來說，垂流痕跡的顏色應該是上方較深，愈往下就愈淺。（暈散幅度的大小要顯得不太規則）更要營造出往周圍暈開，而且刻意殘留看得出垂流源何在的痕跡，這可說是重點所在。

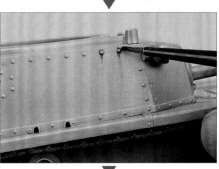

流動痕跡處理完畢後，接著設法凸顯出鉚釘之類的垂流源頭。附帶一提，照片左方是暈散幅度較大的狀態，右方則是維持小幅度暈散的狀況。

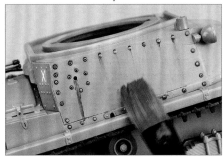

最後一併介紹能一舉完成的方法。也就是先對鉚釘之類的垂流源頭進行定點水洗，再用沾取溶劑的平筆輕輕地向下抹，藉此讓流動痕跡往下延伸，這樣一來就完成了。

透過美中不足的作品
分析垂流痕跡的5大要點

 有些位置不該有這類痕跡

雖然對「來描繪垂流痕跡吧！」興致勃勃，但並非隨便描繪在什麼地方都行，還是有必須遵守的原則在。如果無視這類原則，描繪出來的成果就會顯得很不自然……可不是隨便怎麼畫都行呢。既然都花心思描繪，要是效果看起來不寫實就太可惜了！況且這些原則其實並不算太難理解。

 可別無視紋路的存在！

要先想像垂流痕跡會是什麼樣子，再進行描繪。在這個例子中只是純粹地由上而下描繪出雨水垂流痕跡，卻沒將紋路造成的影響納入考量，導致呈現效果顯得很馬虎。設法畫出有那麼一回事的痕跡，這才是成功的法則。

 並非隨便用什麼顏色都行

要追求寫實感，終究還是得慎選描繪垂流痕跡的顏色……話是這麼說沒錯，不過畢竟做的是模型，比起不太髒的模樣，給人的印象還是會有些許不同。以這件參考範例來說，稍微有點染色處確實給人較為暗沉的印象，這點從照片中應該也看得出來才是。

 雖然重點在於畫出流動的痕跡……

講究地描繪出流動痕跡……，但粗細、長短、每道痕跡之間的距離若是過於整齊，看起來也會不自然。確實要描繪出線狀的痕跡沒錯，但也不能忽略合理性。畢竟要重現的終究是自然現象造就的模樣，因此絕對不是只要描繪出流動痕跡就好。

⑤ **「只留下些許殘留」才正確吧？**

雖然垂流痕跡是一種描繪出雨水流動痕跡的塗裝，不過最重要的流動痕跡不該清晰鮮明地保留下來，應該要進一步擴散才對。話是這麼說沒錯，但也不是胡亂抹散一通就好。畢竟量散開來的狀況還是有一定規則可循。要是沒了解這方面的原則，把砲塔側面也處理成模糊一片的話，看起來就會毫無精緻感可言了。

義大利中戰車 M13／40
裝甲戰車
TAMIYA 1／35 射出成形塑膠模型組
未稅價2700円
㈱TAMIYA ☎054-283-0003
製作／副田洋平

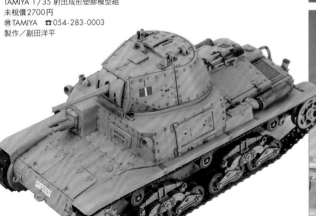

TAMIYA 1／35 Scale Injection-Plastic kit
CARRO ARMATO M13／40

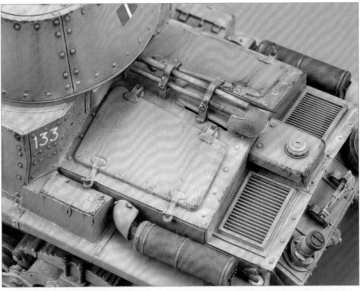

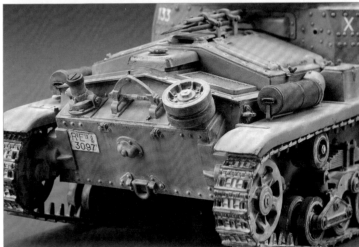

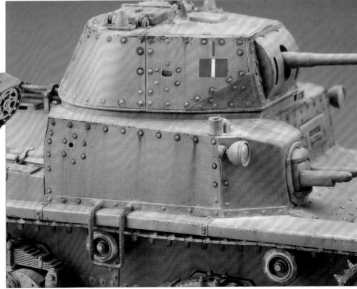

1.這些部位，別描繪垂流痕跡比較好！

用不著替每一面都描繪出垂流痕跡。說得更明確些，垂直面要積極地描繪，但水平面最好別這樣做。不過就算是水平面亦有例外存在，舉例來說，如果是屋頂狀的傾斜面，那麼照樣描繪雨水垂流痕跡會比較好。角度愈接近水平，也就愈難出現雨水垂流的狀況

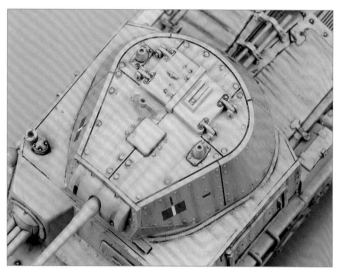

▲只要車身不是保持在傾斜狀態，那麼水平面上就幾乎不會出現雨水垂流痕跡。水平面上的雨水會積在邊緣或細部結構角落裡，利用入墨線和堆積塵埃之類的方式來表現會最具效果。若是用雨水垂流痕跡來表現的話，就會和現實狀況相反，顯得相當不自然。

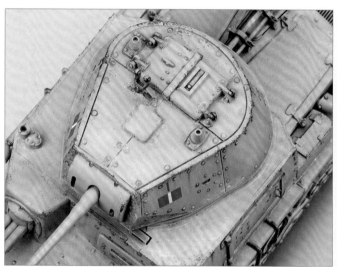

▲照片中呈現在雨水和風的作用下，頂面會有塵埃和水垢積在細部結構角落裡的模樣。以能夠看到整個頂面的這個角度來看，頂多只有呈現微幅傾斜的艙蓋上描繪出雨水垂流痕跡，其餘部位則是幾乎完全沒有描繪出這類痕跡。

2.凸顯紋路，藉此提升立體感

只要想像一下與垂流痕跡、水洗相同的現象，同樣也會發生在實物上，就會曉得不能忽視紋路和凹凸起伏的存在。以這件作品為例，雨水垂流痕跡延伸到艙蓋的邊緣後，應該會沿著邊緣橫向流動才是。若是無視凹凸起伏，讓雨水垂流痕跡在流動方向上突然中斷了，那麼肯定會顯得很不自然。

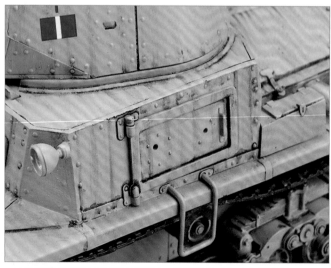

▲無視艙蓋結構，讓雨水垂流痕跡被截斷的話，不僅看起來很不自然，亦會使艙蓋的輪廓變得不夠明顯，導致該處看起來欠缺存在感。

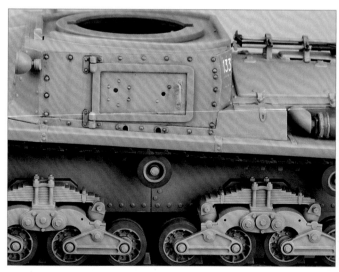

▲描繪雨水垂流痕跡時，亦要充分配合紋路的凹凸變化，這張照片是一個運用入墨線要領來凸顯輪廓的好例子。由照片可知，在側面描繪出氣氛相當自然的雨水垂流痕跡，艙蓋本身的側面也描繪出不同韻味的雨水垂流痕跡。

3. 配合基本色，選用不會顯得太髒的顏色

雨水垂痕跡並非隨便找個顏色來描繪就好。最好配合打算描繪處的基本色，選用不會顯得太髒的顏色。黑色等過深的顏色會令存在感顯得太強，太淺的顏色則難以蓋過基本色而看不出效果。為了掌握基本色和垂流痕跡顏色之間的效果，最好事先利用車身內側加以測試。

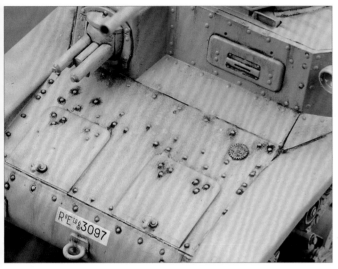

▲在較明亮的基本色上用黑色塗料描繪垂流痕跡和入墨線後，差距太大的顏色會顯得過於鮮明，看起來的效果其實並不算好。只要基本色不是很深的迷彩色，最好還是儘量避免選用勒色來處理。

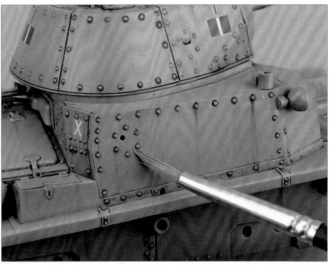

▲上圖示範的佳例，是選用Mr.舊化漆的地棕色。這個顏色為褐色系的色調，容易和屬於暖色系的基本色融為一體，使雨水垂流痕跡不會顯得過深，能夠帶給人很自然的印象。稍微加入一些橙色系等顏色，也能極有效地為整體色調增添韻味。

4. 不均勻是營造自然的重點

雖然現實中的雨水垂流痕跡或許分布得很均勻，不過以做模型來說，描繪雨水垂流痕跡時還是得著重在視覺效果的營造上。必須讓每道雨水垂流痕跡顯得疏密有別，還要呈現間隔不均等的模樣，這樣才會顯得夠自然。

5. 留意垂流痕跡的形狀

垂流痕跡是用來表現從累積汙漬處向外流出的痕跡，因此垂流源頭應該是最髒的部位才對。因此累積最多汙漬的鉚釘一帶，這類細部結構周圍要殘留較多的塗料，並表現出受重力吸引往下垂流，顏色也逐漸變淡的模樣。

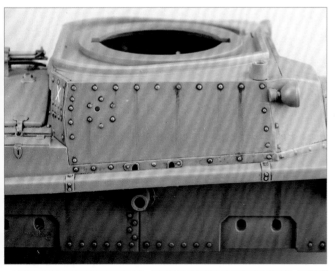

▲即使是從間隔相等的鉚釘部位垂流下來，只要將顏色深淺和長短描繪成不均勻的模樣，看起來就會顯得相當自然。若是要在沒有鉚釘等結構的平坦垂直面上進行描繪，那麼每道垂流痕跡要有不均等的間隔會比較好。

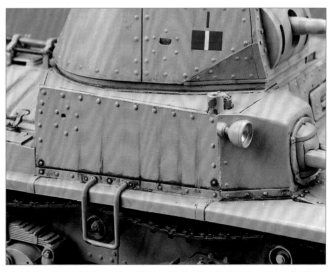

▲上側鉚釘一帶照理來說是汙漬垂流的源頭所在，該處的垂流痕跡卻顯得較淺，反而是愈往下顯得愈深，導致給人很不自然的印象。不過若是只有一部分地方用這種方式來呈現，那麼也會是一種不錯的點綴。

要施加多種作業方式和色調相異的舊化時，首重要點就在於塗裝的順序。世界級頂尖模型高手也針對最佳順序做出一番剖析。

　　先前已經介紹過因應不同汙漬，分別選用入墨線塗料、舊化棒、質感粉末等道具材料來施加舊化的方法。不過以真正的戰車來說，「只有沾附到沙塵類汙漬」的情況可說是少之又少。既然如此，肯定就得對單一車輛運用數種技法施加舊化才行。

　　這麼做首先會遇到的問題，就在於該按什麼順序來施加這些技法了。畢竟視順序而定，最後整體所呈現的氣氛也會截然不同。因此本章節將會以世界級頂尖模型高手米格爾・希曼尼茲（暱稱米格）所創品牌「AMMO by Mig Jimenez」（以下簡稱為AMMO）的產品為例，搭配其作品來解說相關流程。只要能模仿米格先生在作品上是如何做到既美觀大方，又樸實地沾附汙漬的技法，肯定能作為您在製做模型時的一大參考。　■

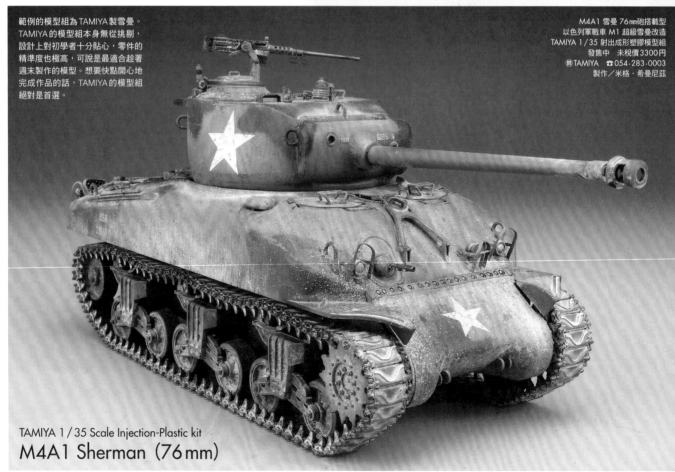

範例的模型組為TAMIYA製雪曼。TAMIYA的模型組本身無從挑剔，設計上對初學者十分貼心，零件的精準度也極高，可說是最適合趁著週末製作的模型。想要快點開心地完成作品的話，TAMIYA的模型組絕對是首選。

M4A1 雪曼 76mm砲搭載型
以色列軍戰車 M1 超級雪曼改造
TAMIYA 1/35 射出成形塑膠模型組
發售中　未稅價3300円
㈱TAMIYA　☎054-283-0003
製作／米格・希曼尼茲

TAMIYA 1/35 Scale Injection-Plastic kit
M4A1 Sherman (76mm)

另一種
塗裝形式的建議

接下來要介紹的是極為簡單，任誰都做得到的塗裝法。必要作業只有初步的多層次色階變化風格塗裝，加上古典的水洗和運用質感粉末添加修飾而已，都是些極為基礎的做法。這些不僅值得模型初學者參考，希望學會如何在短時間內簡單地完成模型的玩家更是不容錯過。

每款AMMO產品都是為了在進行各種作業之餘，能夠既不犧牲實感，又可以簡單地快速製作完成的概念下研發而成。AMMO也針對模型塗裝和組裝所需的各種素材推出齊全品項。每款產品也都精心調配成有著最適當的乾燥時間，這也是該品牌向來引以為傲之處。

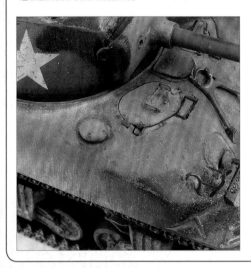

1. 基本塗裝
▼
2. 掉漆痕跡
▼
3. 濾化
▼
4. 水洗
▼
5. 高光色
▼
6. 垂流痕跡
▼
7. 掉漆痕跡(2)
▼
8. OVM塗裝
▼
9. 泥／塵埃汙漬
▼
10. 油漬表現

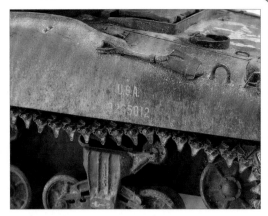

相信每位模型玩家都希望能做出很厲害的模型。動用所有的裝飾和素材，發揮所學一切技術，就是為了完成令人耳目一新的大作。塗裝方面當然也一樣，一般來說，想要完成一件精湛大作，肯定少不了動用各式素材，更得花上許多工夫，但並非每次都能這麼大費周章。享受製作模型之樂的方式，其實也不只費盡心力完成作品這一種而已。偶爾買款TAMIYA的新模型，趁著週末組裝並塗裝，再花個一星期左右添加修飾，這也是一種樂趣呢。就算不用做到畢生大作的等級，迅速地製作完成然後擺在展示櫃上欣賞一番，這同樣是一大快事。因此我不僅教初學者如何運用少數素材簡單做出很精美的模型，更希望所有模型玩家都能學會這種製作方式，便是希望任誰都能做到僅靠些許素材就能在短時間內製作出十分寫實，讓人滿意不已的模型作品。或許是這樣做仍不足以在展會中得獎，但絕對能為總有一天要做的收藏帶來製作動機。況且，能一件件地完成模型，真的很令人心曠神怡，不是嗎？

（文／米格・希曼尼茲）

1. 基本塗裝

基本塗裝都是使用壓克力水性漆。這是為了替後續要進行的舊化備妥適當漆膜，以及為添加掉漆痕跡的作業做好準備。

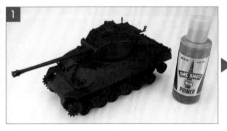

▲第一步是塗裝出美觀的底色。AMMO製高效能底漆補土能一下子就均勻地覆蓋在塑膠上，形成既光滑又毫不粗糙的漆膜，就算是初學者也能放心使用。若是希望營造出較深邃的感覺，那麼就選用黑色款的底漆補土吧。

▲基本色選用軍綠色，卻加入30%的專用透明度添加劑。雖然這樣一來會讓塗料的遮蓋力稍微變差一些，但光澤度也會提升，讓後續的水洗作業更易進行。

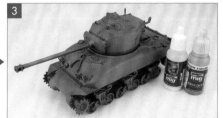

▲只要為軍綠色噴塗一道高光色就足夠了，況且這樣也已經能營造出多層次色階變化的效果，更呈現出褪色感。

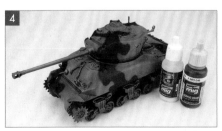

▲再來是塗裝黑色的迷彩紋路。由於接下來要針對迷彩處做出掉漆痕跡，因此一開始就要噴塗剝落效果表現液。不過省下這道程序也行。

AMMO製「高效能底漆補土」雖然是壓克力漆，卻能夠形成堅韌的底漆，亦能作為底色。我選用兩種顏色的壓克力漆來塗裝基本色，還另外選用一種黑色來塗裝迷彩紋路。不僅如此，更刻意添加會使遮蓋力變差，卻也能讓透明性更好的「透明度添加劑」，以便營造出適於施加舊化的表面。

2. 掉漆痕跡

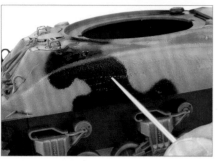

▲用剝落掉漆效果液來添加掉漆痕跡時，使用金屬製牙籤進行作業是最方便的。兩者均為AMMO推出的產品。

▼在這個階段就為模型噴塗半光澤透明漆，不過目的僅在於保護水貼紙和轉印貼紙而已。

▲接著用漆筆沾水塗布在表面上，藉此讓該處變得溼潤。再來用AMMO推出的金屬製牙籤輕輕地刮表面，使該處能真的掉漆。這道作業不僅極為簡單，做起來也相當輕鬆，但可別刮過頭囉。畢竟這種金屬製牙籤可是會連水貼紙和轉印貼紙也一併刮壞。

3. 濾化

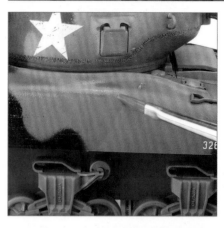

▲各基本色都有推出相對應的濾化液，這種產品本身已稀釋到最佳的使用濃度。

◀等透明漆乾燥後就能進行濾化。這次僅選用對應綠色的單一濾化液來塗布。各位是否能從照片中看出經過濾化之後，色調產生微幅的變化呢？接著靜置24小時等候乾燥。

4. 水洗

此處所說的「定點水洗」其實就是入墨線，這是一種能凸顯出立體感和存在感的技法。AMMO同樣有配合各基本色，推出相對應的專用塗料。

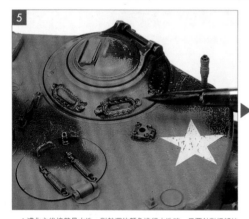

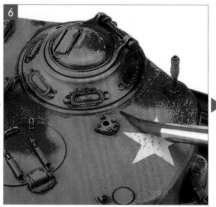

▲濾化之後接著是水洗。對較深的顏色進行水洗時，只要針對細部結構周圍、鉚釘、焊接線、紋路處理即可。

▲水洗後，先靜置數分鐘等候乾燥，接著使用乾淨的AMMO製無臭溶劑（琺瑯系）將多餘的水洗液給擦拭掉，或是利用乾淨的漆筆抹散開來。

5. 高光色

就算已塗裝基本色，為凸顯立體感，最好再添加高光色，不僅能使作品更具立體感，亦凸顯由不同零件構成的感覺。這道作業在褪色表現上也能發揮十足效果。

◀為基本塗裝添加高光色時，必須「容易暈散開來」，以便與底色融為一體。針對模型用特化的「油畫筆」在筆蓋內設有筆刷，易於進行塗布，在呈現暈染效果上也十分出色。

▶高光色可以用油畫筆來重現。只要稍微塗布在稜邊和艙蓋周圍，即可輕鬆地呈現高光色和褪色感。半乾燥狀態時也很容易抹散開來。這方面只要用漆筆沾取乾淨的無臭溶劑來處理即可。

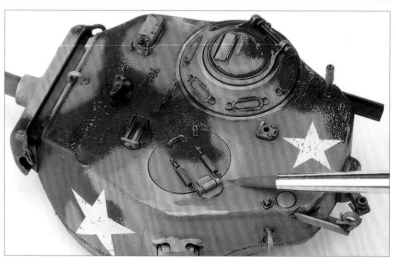

6.垂流痕跡

描繪垂流痕跡就是重現雨水垂流痕跡的工程。這是為垂直面施加舊化時不可或缺的技法，亦能為欠缺變化的單調平面賦予視覺資訊量。

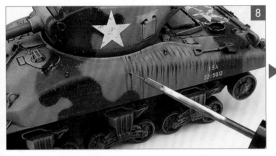

▲雨水純流垂流痕跡之類的其他效果也能用油畫筆來呈現。比起用一般漆筆來描繪輕鬆多了喔。雖然油畫筆的效果跟一般油畫顏料很像，卻也針對模型用途改良過了配方。油畫筆的油畫顏料在濃度上比一般油畫用油畫顏料稀，乾燥速度較快，再加上筆蓋內設有筆刷，塗布起來相當輕鬆，更便於控制使用量，因此相當划算呢。

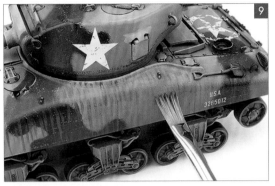

▲隨機描繪數道垂直的線條後，用沾取少量無臭溶劑的平筆抹散融色。完成作業後要靜置24小時等候乾燥。

▲有著不錯延展性的油畫顏料，最適合用來描繪垂流痕跡。油畫筆能夠靠著筆蓋內的筆刷直接描繪雨水垂流線條，對這道工程來說相當方便好用呢。

7.掉漆痕跡(2)

掉漆痕跡能賦予模型鋼鐵質感。接下來要添加的掉漆痕跡並非真正刮掉漆膜，而是採取用漆來描繪的方式，藉此重現漆膜剝落後露出金屬底色的模樣。

▶要用筆塗方式重現掉漆痕跡時，選用壓克力水性漆來處理是最適合的方法。照片中為AMMO推出的「A.MIG-044」掉漆色，正如名稱所示，有著最適合描繪掉漆痕跡的色調。

◀這個階段的掉漆痕跡，是用細筆和海綿沾取棕色系塗料來塗布。先在表面上描繪出許多細小的斑點後，再進一步勾勒出遭到刮傷的線條狀痕跡。盡可能描繪得細一點、薄一點是訣竅所在。其他適合添加掉漆痕跡的地方尚有艙蓋周圍、引擎部位，以及工具等處。

8.OVM塗裝

為了讓搭載在車輛上的工具等裝備品也能更具質感，因此要仔細地分色塗裝。在此解講如何將木製部位塗裝得相當寫實。

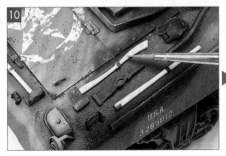

▲接下來要介紹的塗裝技法，能夠一舉將戰車搭載工具的木製部位給上色完成。會使用到的素材共有2種，工程則是只有3道而已。首先是為木製部位塗布較明亮的木材色。

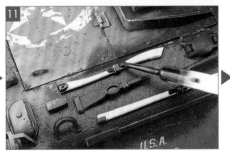

▲接著要用來營造效果所需的，就只有暗棕色油畫筆而已。

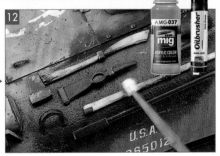

▲再來是趁著油畫顏料呈現半乾燥狀態時，用AMMO推出的定點筆刷予以抹散開來，藉此呈現木紋。只要用筆抹個2、3次，即可重現相當寫實的木材質感。

◀如照片中所示，完成的效果極為寫實，做起來也非常簡單呢。想要進一步保護木紋的話，就用透明漆噴塗覆蓋吧。

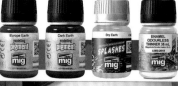

9. 泥／塵埃汙漬

再來是用質感粉末和膏類材料，來重現泥土與塵埃類汙漬。為質感粉末增加附著力和抹散開來時，都是選用無臭溶劑來處理。

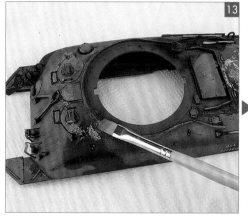

▲用質感粉末來添加塵土類汙漬吧。顏色只要選用深淺兩種就足夠了。針對細部結構和艙蓋周圍塗布深色的質感粉末，藉此重現較溼潤的泥土和塵埃。

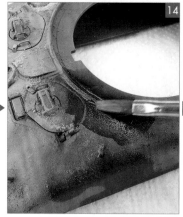

▲塗布質感粉末後，接著用少量無臭溶劑對表面進行滲染，藉此稍微固定住質感粉末。

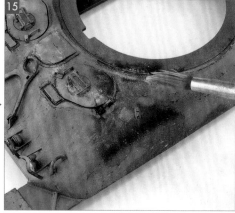

▲乾燥後，亦可用沾取少量無臭溶劑的漆筆進行潤飾。如果一開始就拿能夠充分固定住質感粉末的專用附著液來處理，那麼就沒辦法進行擦拭了。這也是我推薦初學者選用無臭溶劑的原因所在。

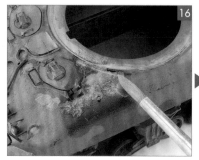

▲為先前幾種質感粉末加入50%漬濾塗料用的乾土色，然後塗布在與塵土對比較強烈的部位。接著因應需要用溶劑進行融色，並用海綿擦拭掉多餘的部分。

▲拿老舊的粗漆筆沾取漬濾用塗料，然後用金屬製牙籤撥動筆毛，使塗料能漬濾到模型上。此時只要用牙籤撥動筆毛末端即可。

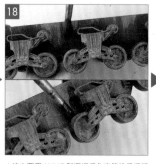

▲這次要用AMMO製深泥系色來筆塗重現顏色較深的泥巴。這道作業也是選用琺瑯漆來處理。

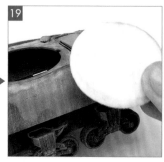

▲審視之前一路堆積出的土塵層，據此增減泥巴的分量。只要有踏實地進行這道作業，肯定能重現令人覺得十分滿意，看起來充滿泥土塵埃的車輛才是。

10. 油漬表現

經由質感粉末舊化，重現質感較乾燥的塵土類汙漬後，接著要進一步呈現滲染油漬的模樣，這樣一來即可增添機械感。

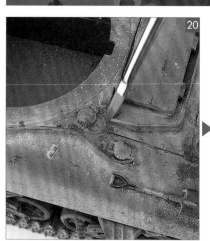

▲最後要添加滲染到油、潤滑油、燃料的效果。首先是為燃料注入口和引擎室周圍塗布暗土色的質感粉末。

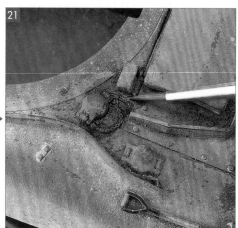

▲接著改用細筆塗布稍微稀釋過的新引擎油塗料。由於塗布的範圍較狹窄，因此一下子就乾燥了。乾燥後就改用更濃的塗料再度塗布。這種塗料要是一舉塗得太厚，會顯得過於有光澤。

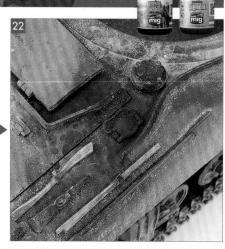

▲如照片所示，還殘留一些沒被油滲染到的地方，這點也營造出寫實感呢。讓質感粉末整體都被油漬沾染到以免散開，就是訣竅所在。最後再用細筆添加些許油漬滲染痕跡，如此就大功告成。

免於淪為單調呆板的
塵埃表現技法

塵埃表現往往會做得單調乏味。只要學會能避免給人呆板印象的做法，即可表現出複雜的質感。

運用質感粉末表現塵埃，可說是AFV模型玩家不可不學的技法。但相對地，若是為整體均等地塗布質感粉末，看起來又會顯得十分單調……。這道工程有時也會造成反效果呢，尤其是對單色車輛這麼做，那麼不管哪個部位，顏色看起來都會一模一樣，根本毫無變化可言……。這樣的作品豈不是很單調無趣嗎？

這個章節正是要傳授避免發生這類失誤的方法。在留意質感粉末本色的色澤之餘，亦要將車體本身的上下和構成納入考量，進而使塵埃表現有著明確的輕重之分。如此一來，即可擺脫單調的觀感，一舉讓作品展現出色的寫實感。只要花心思審視車身整體，以營造疏密之別為前提添加塵埃汙漬，那麼肯定能造就出驚人深邃感的表現才是。 ■

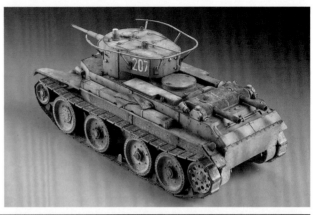

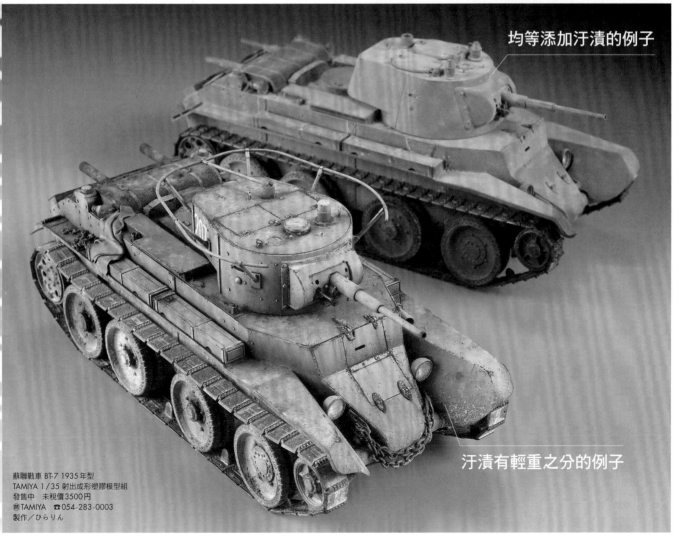

均等添加汙漬的例子

汙漬有輕重之分的例子

蘇聯戰車 BT-7 1935 年型
TAMIYA 1/35 射出成形塑膠模型組
發售中　未稅價3500円
㈱TAMIYA　☎054-283-0003
製作／ひらりん

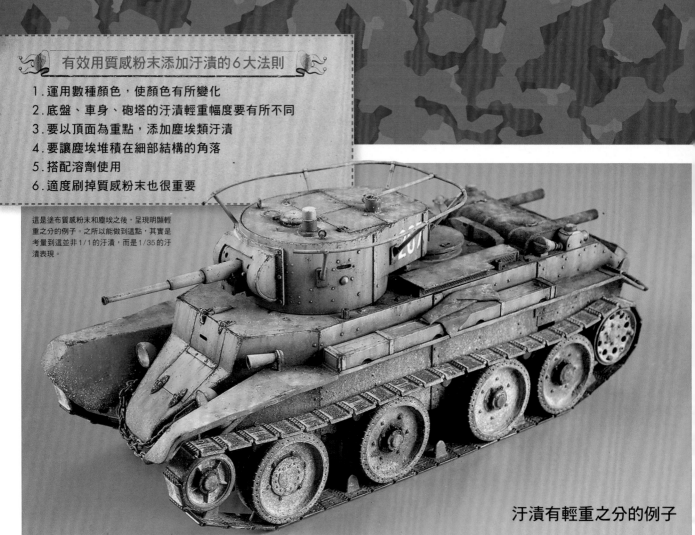

這是塗布質感粉末和塵埃之後，呈現明顯輕重之分的例子。之所以能做到這點，其實是考量到這並非1/1的汙漬，而是1/35的汙漬表現。

汙漬有輕重之分的例子

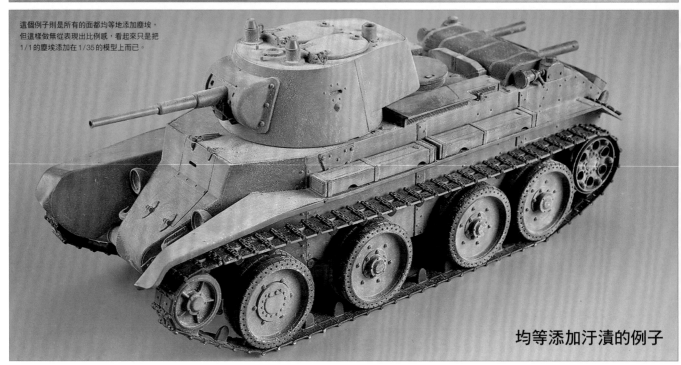

這個例子則是所有的面都均等地添加塵埃，但這樣做無從表現出比例感，看起來只是把1/1的塵埃添加在1/35的模型上而已。

均等添加汙漬的例子

為頂面、側面添加幅度不同的塵埃後，塵埃可發揮如同高光色的效果，進而發揮凸顯立體感的作用。範例中添加的塵埃在色調上也相當豐富。

要是為頂面和側面添加塵埃的方式毫無區別，就沒辦法營造出立體感。僅使用1種質感粉末也令顏色欠缺變化，給人過於單調的印象。

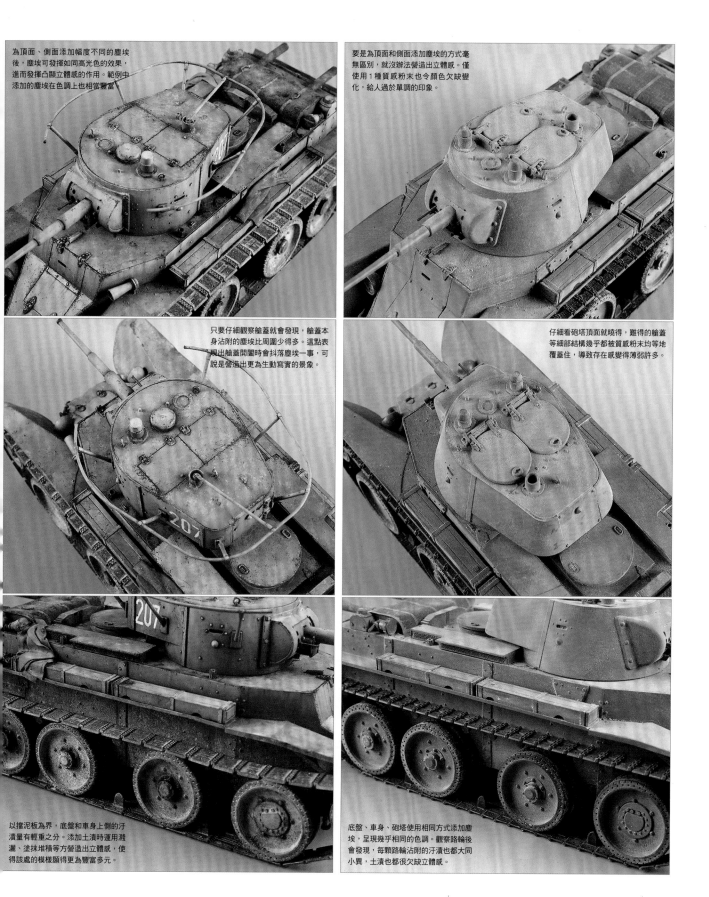

只要仔細觀察艙蓋就會發現，艙蓋本身沾附的塵埃比周圍少得多。這點表現出艙蓋開闔時會抖落塵埃一事，可說是營造出更為生動寫實的景象。

仔細看砲塔頂面就曉得，難得的艙蓋等細部結構幾乎都被質感粉末均等地覆蓋住，導致存在感變得薄弱許多。

以擋泥板為界，底盤和車身上側的汙漬量有輕重之分。添加土漬時運用潑灑、塗抹堆積等手法營造出立體感，使得該處的模樣顯得更為豐富多元。

底盤、車身、砲塔使用相同方式添加塵埃，呈現幾乎相同的色調。觀察路輪後會發現，每顆路輪沾附的汙漬也都大同小異，土漬也都很欠缺立體感。

1. 運用數種顏色，使顏色有所變化

想像完成後的模樣，混合多種顏色。選擇調出與綠色系基本色很相配，顏色較明亮的沙漠黃質感粉末。在此選用 MIG 質感粉末，為了使明度有所變化，準備4種顏色使用。

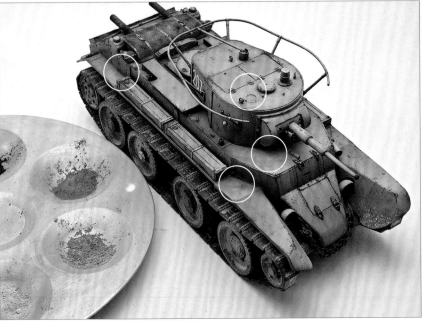

▼在底盤方面，將 GSI Creos 製舊化膏「泥白」拿專用溶劑稀釋成液狀。接著加入質感粉末以調整顏色，更加入 Mr. 模型用石膏進一調成黏稠狀。為膏狀塗料混合粉末後，即可用來呈現就算乾燥了、分量也不會縮水的土漬痕跡。

▲由於履帶在行進時會捲起塵土，因此以容易堆積這類汙漬的擋泥板頂面為中心添加質感粉末，而且車輛後側添加的分量要比前側更多，這樣才會更具效果。為了重現被油汙滲染到，導致沾黏在車身後側頂面上的塵埃，該處得添加顏色最深的質感粉末才行。讓細部結構集中處顯得較暗沉，即可與堆積淺色塵埃處營造出對比。質感粉末的使用量應該要愈往上愈少，這也是一大重點。藉此添加如同高光色的效果後，車輛看起來也會更具立體感。

2. 車身上下的汙漬輕重幅度要不同

愈靠近地面的部位，塵埃顏色就愈深。考量到行進時捲起的泥土較濕潤，因此底盤要選用顏色比車身頂面深一些的質感粉末，才能讓該處顯得精緻且更具重量感。

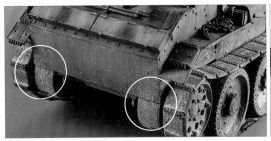

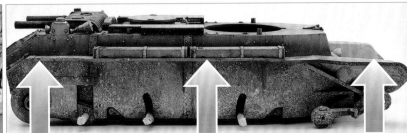

▲作為塵土的底色，先將 TAMIYA 壓克力水性漆的消光土色和皮革色混合，調成比一般塗裝稀的程度後，用噴筆咻咻地塗上去。車身頂面會堆積塵土處也要一併進行噴塗。另一種不同方式是將噴筆的空壓調低到極限，用不會形成霧狀的塗料噴滋滋滋地噴塗（噴沙法）。搭配這種做法的效果能進一步賦予變化，看起來會更有意思。

▲選用筆毛彈性較強的漆筆（筆毛短一點會更容易對準目標）沾取混色塗料，再撥彈筆毛，此即濺灑塗裝法。要重現堆積較厚的泥土漬時，與其一次濺灑大量塗料，不如採取反覆作業，等乾燥後再次濺灑的做法會更好操作，也能調整塗料或沾附濃度來改變粒子的大小。若是沾附到的飛沫不太自然，就用具彈性的漆筆擦拭該處吧。

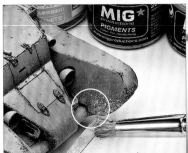

▲乾燥之後，有時塗料的色調會產生變化，因此不要急著一舉完成作業，而是要視情況逐步進行調整，這才是訣竅所在。

3.塵埃只添加頂面，不加在側面

為砲塔頂面添加較明亮的塵埃色質感粉末，使該處能顯得更明亮些。不過要是灑滿整體的話，看起來會變得一片白，還請特別留意這點。

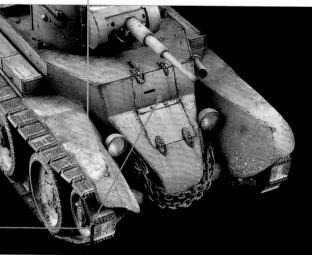

由於並未對垂直面添加塵埃類汙漬，因此相較於頂面，這裡會顯得較暗沉，有著能令這一帶顯得更具立體感的優點。隨著和頂面的塵埃產生對比，發揮出凸顯立體感的效果呢。

◀亦搭配沙漬色，做出稍微蒙上一層塵埃的表面。

4.塵埃會堆積在角落裡

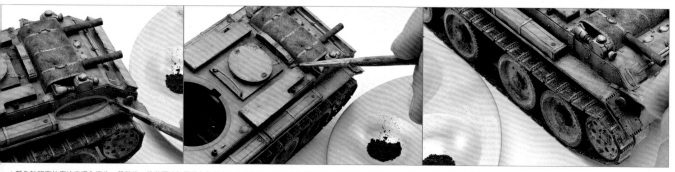

▲顏色較明亮的塵埃表現作業告一段落後，接著要追加累積在角落和凹處的塵埃。首先是用細筆的筆尖沾取少量質感粉末，再以不會散布得過廣為前提添加在車身上。接著就是用溶劑予以固定。僅打算針對定點添加顏色時，用漆筆輕輕刷掃，藉此與周圍融為一體後，再用溶劑滲染即可，這樣就不會散布到不必要的地方了。用琺瑯溶劑稀釋質感粉末後，亦能比照入墨線塗料使用。若是要進一步讓光澤度也產生變化的話，那麼就加入舊化膏的透明漬潤液，這樣一來就會呈現溼潤狀態，看起來更是效果十足。視情況選用適合的方式來處理吧。

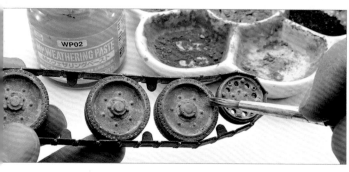

◀要重現積在路輪上的泥土時，先堆疊少量舊化膏，再加入質感粉末加以揉合即可。此時亦要以路輪的胎環、輪轂蓋周圍這類容易堆積泥土的部位為中心進行塗布。

5. 用溶劑予以固定

光是塗布，質感粉末也無法附著表面，必須使用滲流溶劑予以固定。質感粉末經過溶劑滲染之後，在自然的吹動下就不會脫落了。

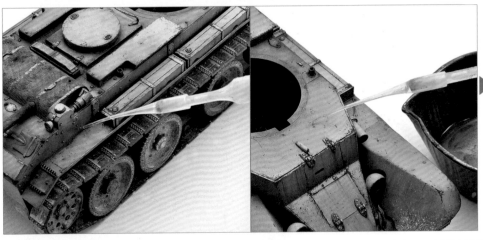

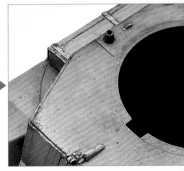

▲▲使用容易吸附溶劑的漆筆或滴管沾取溶劑，輕輕點在塗布質感粉末的面上。為滴管末端裝設瞬間膠用的微量滴管就更易於微調溶劑分量。等溶劑乾燥後，質感粉末就會與表面融為一體。在呈現的效果合乎理想之前，必須反覆進行用溶劑滲染的作業。

▲用溶劑進行滲染後，並不代表就能完全固定質感粉末。若是希望做到就算被觸碰到，質感粉末也不會脫落的程度，那麼推薦使用舊化粉彩定型劑。

舊化粉彩定型劑▶
（未稅價800円）
● AMMO by Mig Jimenez
㈱Beaver Corporation

想要將質感粉末
牢靠地固定住就靠這瓶！

6. 適度刷掉塵埃也很重要

經過溶劑固定的質感粉末還是能用漆筆或海綿刷掉。不靠舊化粉彩定型劑等產品就無法完全固定，因此不妨利用此一特質進一步修飾。在最後一道作業將會使質感粉末現得更立體。

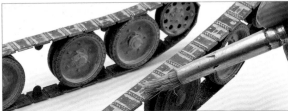

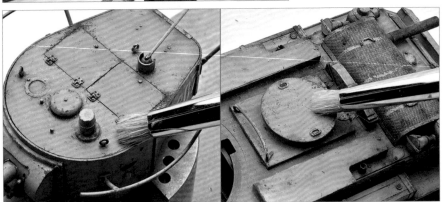

▲等溶劑完全乾燥後，要把顯得不自然的部位、不該有塵埃堆積的部位刷掃乾淨。此時選用筆毛較短且具彈性的漆筆會相當便於操作。遇到難以刷掃掉的部位時，只要改用較細的棉花棒沾取少量溶劑，藉此將該處抹散開即可。由於在溼潤狀態下用棉花棒擦拭的話會留下痕跡，因此要等稍微乾燥後再輕輕地擦拭。不過刻意殘留一點不均勻感也很重要。

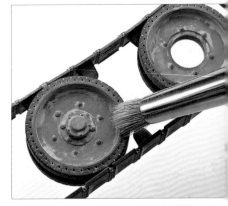

▲將質感粉末用水溶解，以便塗布在履帶和路輪的整體上，等乾燥後再以刻意讓凹處殘留的方式，刷掃掉多餘的質感粉末。

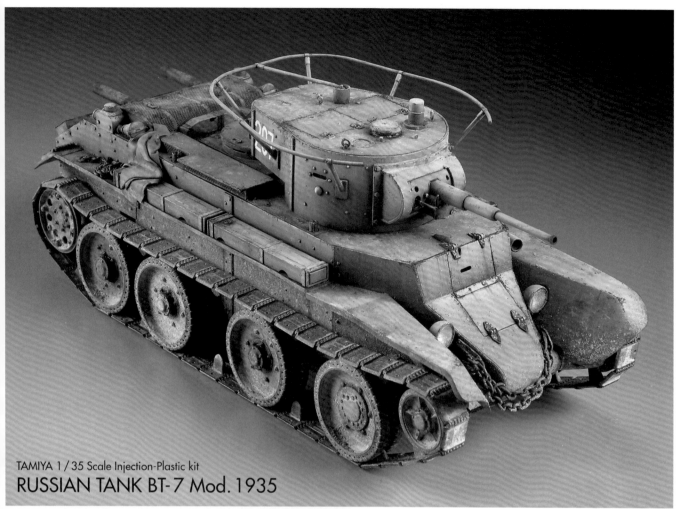

TAMIYA 1 / 35 Scale Injection-Plastic kit
RUSSIAN TANK BT-7 Mod. 1935

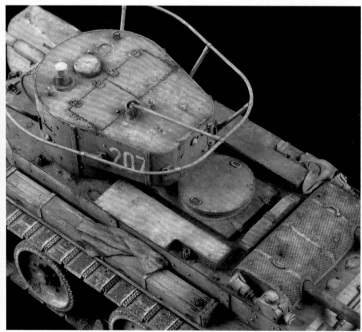

運用質感粉末添加汙漬
就是要反覆試誤

　　使用質感粉末添加塵埃表現時，常見的失誤應該就屬弄得像到處都是粉，看起來呆板單調極了這點最令人印象深刻吧。入墨線後連紋路也會變得很生硬，蒙上塵埃處則會暈開來……，這些都是很常聽到的狀況。

　　為了避免發生這類情況，絕不能使用單一顏色來處理整個模型，另外也要刻意營造出不均勻感，使某些地方的底色若隱若現，這類舊化塗裝在從頭來後反而能營造出深邃感。針對「啊，發生失誤了！」的部分予以修正，看起來效果會更令人滿意，這也是我個人常有的經驗。因此我認為，抱持著「就算失敗了，只要設法補救不就好了！」的心情，輕鬆愉快地作業相當重要。話雖如此，便於修正起見，塗裝出適當的底色也很重要。若是將基本色塗裝成消光狀態，粒子會很容易咬合漆膜，導致難以刷掃。因此為了讓粒子能適度咬合，建議要將底色塗裝成半光澤狀態。這樣一來，完成後再處理質感粉末和髒汙塗裝，整體也會適度呈現消光狀態，效果恰到好處。若發現琺瑯溶劑留下不自然的光澤或滲染痕跡時，也只要用噴筆針對該處噴塗水性壓克力漆的消光透明漆。不過最好別噴塗在質感粉末上，以免損及塵埃塗裝的粗糙感。

　　以同為綠色塗裝的T-34和KV-1來說，兩者的造型都很簡潔，寬闊的平面部位也較多，因此較不會累積汙漬，施加舊化時也相對容易淪為單調，可說是意外難表現的題材。本次範例選用的BT-7不僅尺寸適中，更有著適度的細部結構，堪稱絕佳題材。輕鬆愉快地組裝好後，剩餘的心思就投注在舊化上，這樣也別有一番樂趣呢。

（文／ひらりん）

運用剝落掉漆效果液還原車身的掉漆痕跡

馳騁荒野、暴露於敵方砲火下的戰車，總是會顯得傷痕累累。只要能巧妙地經由添加掉漆痕跡表現出這份硬派感，必定能為戰車營造出身經百戰的威風氣息。

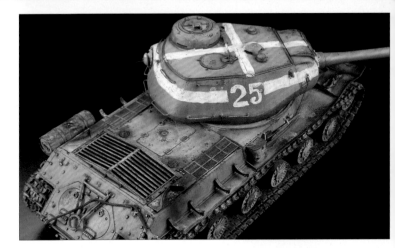

戰車的塗裝是先在裝甲材質表面噴塗底漆，再塗布多種塗料而成。這些塗裝因擦撞導致局部剝落的情況並不罕見，只要添加掉漆痕跡，表現出這類塗裝剝落的模樣，即可透過哪個部位出現什麼樣的剝落痕跡，進一步表現出戰車的行動與經歷。

添加掉漆痕跡時，比起用塗筆描繪，設法使塗料確實剝落，後者自然會顯得更加寫實。要做到這點，必須先塗布金屬色作為底色，再塗布用來讓表層塗膜剝落的剝落掉漆效果液，接著才是正式塗裝車身的顏色。然後用筆刀、牙籤、刷子等道具摩擦車身，即可呈現宛如實際車輛的塗料剝落痕跡。對於平面部位較寬闊的單色車輛來說，這是格外能發揮效果的技法。■

使用剝落掉漆效果液添加掉漆痕跡的流程

1.塗裝掉漆露出的顏色
▼
2.塗布剝落掉漆效果液
▼
3.基本塗裝
▼
4.塗布水讓漆膜剝落

就這項技法來說，在進行基本塗裝之前，非得先塗裝表層漆膜剝落後會露出的底色不可。雖然作業流程和一般的塗裝有些不同，但實際上只是多了些前置作業而已，剩下的和一般塗裝沒兩樣，總之先從大致掌握流程開始著手吧。

1.塗裝掉漆露出的顏色

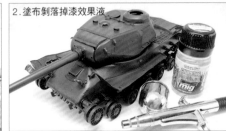

2.塗布剝落掉漆效果液

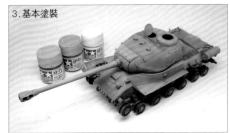

3.基本塗裝

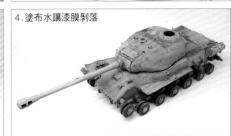

4.塗布水讓漆膜剝落

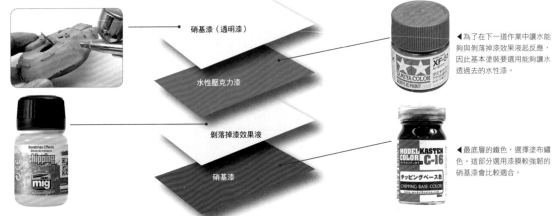

▶為了進行後續的舊化步驟，因此用硝基系半光澤透明漆噴塗覆蓋。

硝基漆（透明漆）

水性壓克力漆

剝落掉漆效果液

硝基漆

▶塗布作為剝落材料的剝落掉漆效果液。視效果液種類和塗布層的厚度而定，剝落幅度也會有所不同。

◀為了在下一道作業中讓水能夠與剝落掉漆效果液起反應，因此基本塗裝要選用能夠讓水透過去的水性漆。

◀最底層的鐵色，選擇塗用鏽色。這部分選用漆膜較強韌的硝基漆會比較合適。

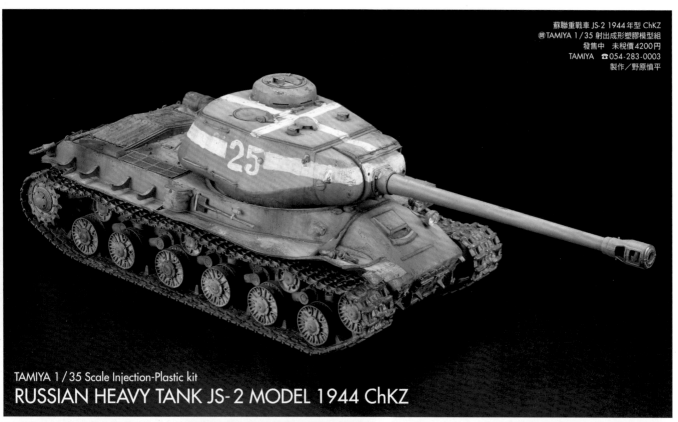

蘇聯重戰車 JS-2 1944年型 ChKZ
例TAMIYA 1/35 射出成形塑膠模型組
發售中　未稅價4200円
TAMIYA ☎054-283-0003
製作／野原慎平

TAMIYA 1/35 Scale Injection-Plastic kit
RUSSIAN HEAVY TANK JS-2 MODEL 1944 ChKZ

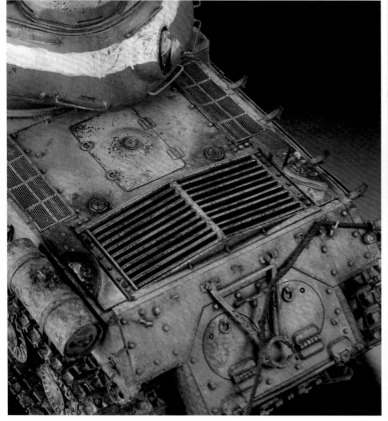

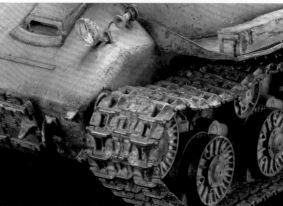

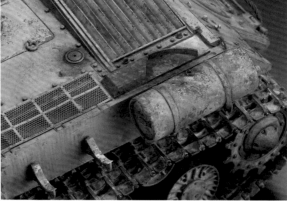

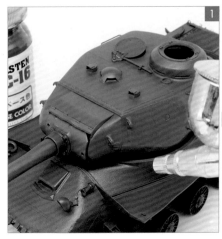

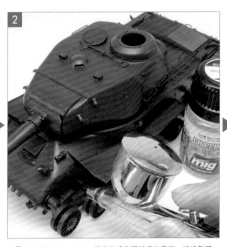

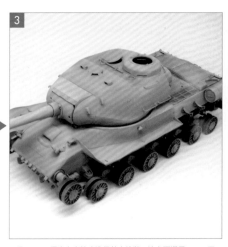

▲塗裝底漆補土之後，接著用MODELKASTEN發售的掉漆底色來塗裝整體。這是一款硝基基色，漆膜很強韌，而且還是特別調成剝除表層漆膜後看起來會像是鐵色的專用色。

▲用AMMO by Mig Jimenez推出的「剝落掉漆效果液」噴塗整體。噴塗一次之後，靜置等候充分乾燥，接著以漆膜容易剝落的邊角部位和擋泥板等處為中心重疊噴塗，然後再度靜置等候乾燥。

▲用TAMIYA壓克力水性漆進行基本塗裝。這方面選用XF-21天空色，還用XF-71日本軍駕駛艙色來噴塗陰影。之所以選用較明亮的基本色，用意在於與掉漆色的明度營造出差異。

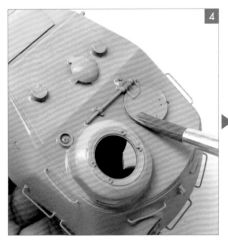

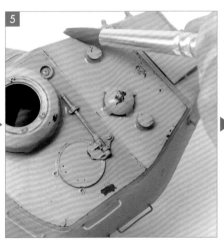

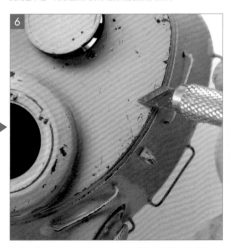

▲終於要開始進行刮掉基本塗裝的作業了。首先是用沾水的漆筆將表面染溼。若是一舉對整體塗布的話，那麼在開始刮漆之前，水就會乾掉了，因此要以區塊為單位作業。

▲雖然得視漆膜厚度和剝落掉漆效果液的使用量等條件而定，不過等待約30秒～1分鐘後，即可刮掉基本塗裝。用筆毛頂端的金屬護套抵著細部結構邊角加以摩擦，即可重現邊緣漆膜剝落的痕跡。

▲趁著被水染溼的表面乾燥之前，用竹籤筆刀輕輕地刮過表面，即可重現細微的傷痕。添加這類痕跡時要以乘員登降頻繁的艙蓋周圍、採用較薄鐵板打造的部位為中心。

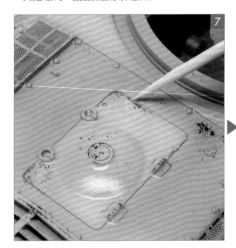

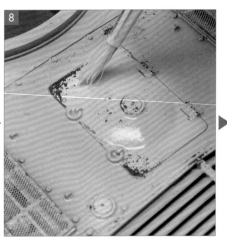

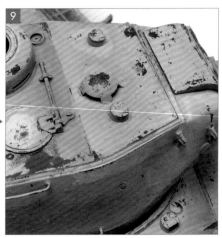

▲以艙蓋的邊緣為中心用牙籤刮掉漆膜後，即可凸顯出該處是以相異零件所構成。以實物來說，艙蓋邊緣在開闔之際肯定經常造成摩擦，導致這類地方的漆膜剝落，只要往這方面去想像，應該就能流暢地進行作業了。

▲以利用牙籤刮除的部位為要點，進一步用豬鬃筆加以摩擦後，即可形成更自然的剝落痕跡。這樣做就不會顯得像是胡亂刮除一通，能夠掌控是以邊角為中心開始剝落的痕跡。

▲刮除完畢後，可能是受到塗料契合性的影響，漆膜表面會產生不自然的「疊染」痕跡。

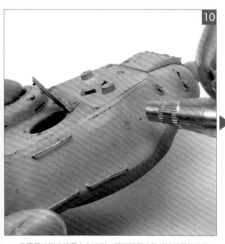

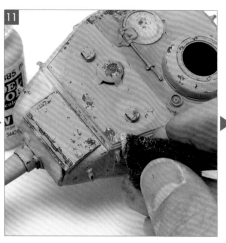

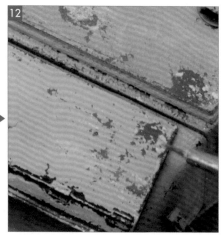

▲只要用噴筆噴塗壓克力溶劑，即可輕鬆去除前述的暈染痕跡。至於掉漆痕跡做過頭的部分則噴塗基本色來補色就好。

▲只要用海綿沾取比基本色更明亮的壓克力水性漆，針對覺得掉漆效果不夠滿意的部分，以及希望能讓掉漆痕跡更具寫實感之處進行拍塗，即可營造出雙重掉漆效果。

▲為了讓細微掉漆處能與輪廓相吻合，因此用細筆描繪顏色較淺的傷痕。再來就是用透明漆噴塗覆蓋，然後施加舊化，這麼一來就大功告成了。

實際刮除漆膜時專用 特別研發的掉漆痕跡底色

●掉漆底色（未稅價1100円）

㈱MODELKASTEN

掉漆底色乃是能配合各種基本塗裝，精心調色而成的掉漆痕跡專用底色。除了掉漆痕跡之外，亦可作為鏽色的底色或使用在履帶上，是款手邊準備一罐會相當方便的塗料。

亦有使用矽膠脫模劑 加以呈現的方法

原本作為矽膠模具脫膜材料的矽膠脫模劑，也能運用在掉漆上。矽膠脫模劑的特徵在於本身就是脫膜用材料，因此用不著塗布水等液體，即可直接用牙籤等工具剝除塗布在其表面的漆膜。遇到表面有塗布硝基漆，不適合使用水溶性剝落掉漆效果液時，即可改用矽膠脫模劑來施加這類技法。

剝落掉漆效果液

矽膠脫模劑

相較於剝落掉漆效果液，矽膠脫模劑較易於經由刻意刮除漆膜來控制掉漆的幅度。相對地，剝落掉漆效果液則是較適合呈現偶然形成的剝落痕跡。

選用明亮基本色，營造對比

這件JS-2，是以參與柏林戰的車輛為藍本製作而成。就紀錄照片來看，JS-2的擋泥板和燃料槽通常都有嚴重缺損，適合在模型上呈現戰損痕跡。無論是營造掉漆痕跡表現，或是重現這類戰損痕跡，均能隨著藍本賦予變化，可說是絕佳的發揮題材呢。

塗裝時，TAMIYA壓克力水性漆要選用相當明亮的顏色。在暗黃色或西奈灰等較明亮的車身色上添加掉漆痕跡時，就算維持原樣也無所謂，不過若採用軍綠色或俄羅斯綠等較暗沉的基本色，就先將顏色調得明亮些再塗裝，才能與掉漆色形成對比，使整體的視覺效果顯得更好。

以半光澤硝基系透明漆噴塗覆蓋後，即可施加舊化。舊化時需要適度拿捏舊化幅度，以免遮擋添加掉漆痕跡的部分。要是掉漆痕跡處被質感粉末或舊化漆覆蓋了，其實也只要用棉花棒擦拭就好，還請銘記在心。要是這麼做還是很不明顯，就用較明亮的基本色沿著該處輪廓邊緣再次描繪，或是用海綿添加掉漆痕跡，這樣就能重新營造出寫實模樣。建議進一步針對乘員登降處，用鉛筆或Mr.金屬漆的暗鐵色乾刷，會更能凸顯出鋼鐵的質感。　（文／野原慎平）

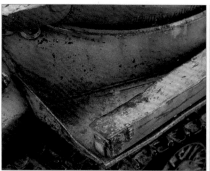

若是有掉漆幅度顯得不夠理想之處，那麼就用海綿沾取vallejo推出的德國偽裝棕色追加掉漆痕跡吧。在柏林戰中會看到的白色條紋，是先為基本色表面塗布剝落掉漆效果液，再筆塗白色，然後添加較內斂的掉漆痕跡而成。另外，進行舊化修飾時是以掉漆痕跡部位為中心，用Mr.金屬漆的暗鐵色乾刷，藉此重現屬於純粹鋼鐵的鈍重光澤。

運用剝落掉漆效果液
呈現斑駁的冬季迷彩

冬季迷彩是在一般車體色上施加塗裝而成。只要巧妙應用舊化技法，亦可寫實重現該塗裝剝落後的斑駁模樣。

冬季迷彩是將車體塗裝為白色等色彩。對許多地方來說，並非一年到頭都得維持這種塗裝，因此多半是將塗裝成一般車體色的車輛在戰地臨時重新上色，這也是該塗裝的特徵所在。受到可能使用劣質塗料和工具大致塗上顏色的影響，運用一段時間後，車身上的塗料往往就會自然剝落，呈現雜亂無章的斑駁模樣。但既不均勻又粗糙的質感，亦是這種迷彩的一大魅力呢。

由於是迷彩塗裝的一種，因此冬季迷彩本身嚴格來說不能算是舊化。不過正如前述，這類塗裝會呈現塗裝不均的斑駁狀，因此能夠運用舊化技法加以呈現。尤其是以冬季迷彩特有的刮損和漆膜剝落痕跡來說，幾乎能完全靠掉漆痕跡技法加以呈現。這樣一來，即可營造出既雜亂又粗糙的質感，充分表現出應急塗裝的不工整樣貌了 ■

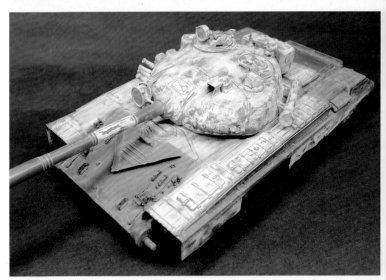

這件作品是以TAMIYA製模型組「T-72M」為基礎，搭配改造零件，製作成正面裝甲板形狀略有差異的「A型」。砲塔也換成樹脂製零件，履帶選擇MODELKASTEN推出的「SK-11」T-72用。另外，還有將車頭燈罩改用金屬線重製等的細部修飾。

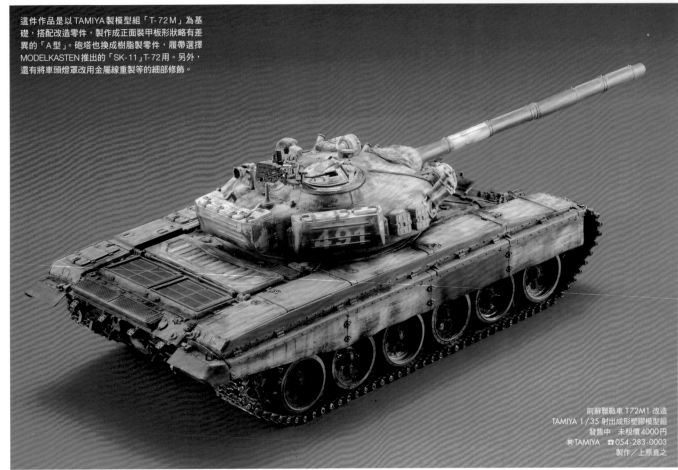

<div align="right">

前蘇聯戰車T72M1改造
TAMIYA 1/35 射出成形塑膠模型組
發售中　未稅價4000円
㈱TAMIYA ☎054·283·0003
製作／上原直之

</div>

TAMIYA 1/35 Scale BASED Injection-Plastic kit
RUSSIAN ARMY TANK T-72

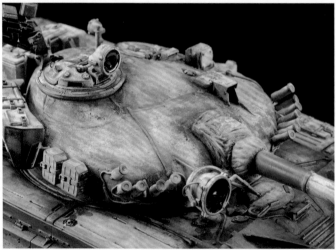

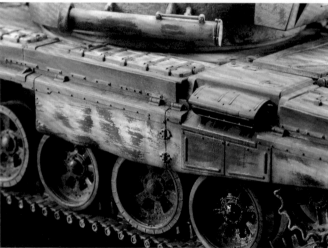

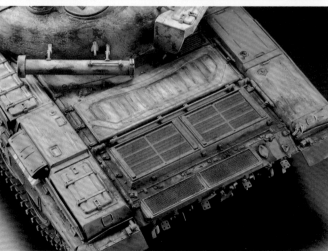

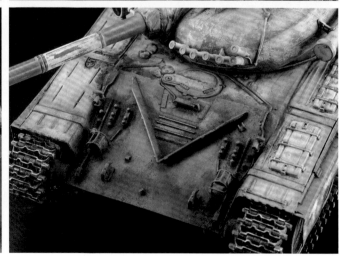

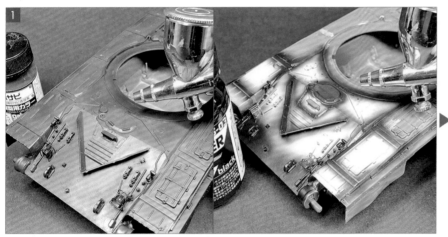

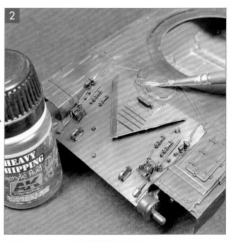

▲由於會使用到不少樹脂零件和金屬零件，因此先用噴筆來噴塗gaianotes推出的多功能打底劑，然後噴塗用來避免透色的gaianotes製EVO黑。

▲塗布AK interactive推出的剝落掉漆效果液。

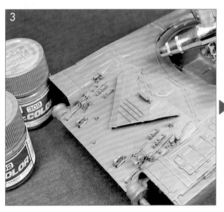

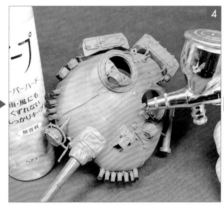

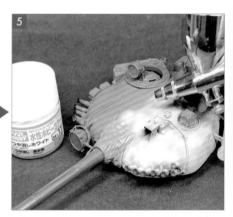

▲將GSI Creos的綠色FS 34902和綠色FS 34079調色，藉此塗裝作為基本色的綠色。想要塗裝冬季迷彩時，底色的色調最好稍微深一點，這樣才能與白色形成對比，進而營造出應有的氣氛。由於實際車輛的側裙有使用到橡膠，因此等作為基本色的綠色塗裝完畢後，還要為該處筆塗gaianotes製EVO黑。

▲黏貼水貼紙後，用GOOD SMILE COMPANY製水貼紙軟著劑確保黏貼密合。完全乾燥後再用GSI Creos製超級半光澤透明漆噴塗覆蓋加以保護。透明漆乾燥後，取出「Cape」（花王製定型噴霧）的內容，改為裝在噴筆裡進行噴塗。雖然直接拿這類噴罐型髮膠進行噴塗也行，但這樣做會噴塗到不必要的部位上，因此改用噴筆會比較好。

▲等髮膠乾燥後，噴塗水性HOBBY COLOR的消光白。噴塗白色時要記得營造出明顯只留下白色塗裝的部位，以及會隱約透出底下綠色的區別，這樣看起來才有變化。

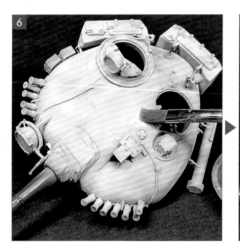

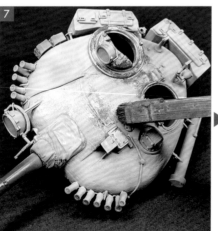

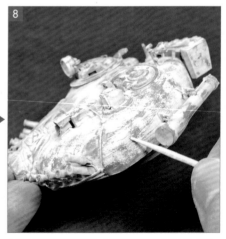

▲用沾水的平筆塗抹表面後，漆膜就會漸漸地隆起。由於壓克力水性漆的漆膜會比硝基漆更快隆起，因此有著易於大致掌控剝落幅度的特徵。

▲除了使用平筆之外，改用筆毛較堅硬的漆筆拍塗後，即可重現不同模樣的剝落痕跡。但要是用力按壓下去的話，剝落幅度會顯得過於誇張，因此作業時只要適度輕拍即可，還請特別留意。

▲利用牙籤來重現刮損痕跡。不過可別損及底下的綠色了，還請特別留意這點。

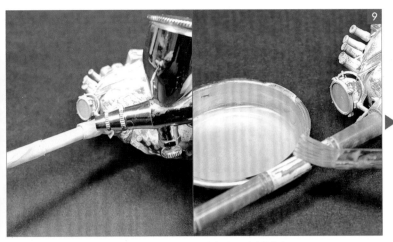

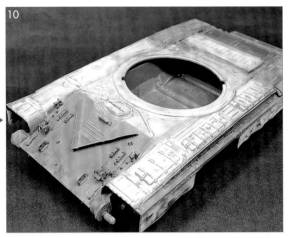

▲將砲管不需要施加冬季迷彩的部位給遮蓋起來,然後按照前述要領,添加剝落痕跡。

▲車身的冬季迷彩也是按照前述作業方式處理。不過作為車身處冬季迷彩參考範例的實際車輛並非整個塗裝成白色,因此沒有為車身後側施加冬季迷彩。

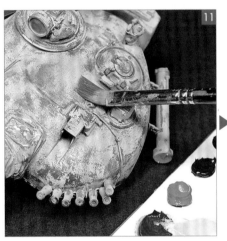

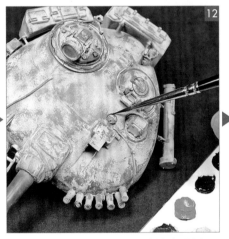

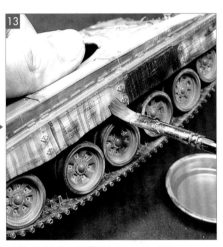

▲將工業土色用松節油稀釋後,用來為整體進行滲染。要是稀釋幅度過濃,只會讓白色看起來像是髒過頭的模樣,因此最好是稀釋到幾乎看不出顏色的程度。

▲用油畫顏料的燈油黑+生赭色來入墨線。由於冬季迷彩本身顯得較為模糊不清,這樣做有能使整體顯得更精緻的效果。

▲雨水垂流痕跡是用油畫顏料的生赭色來描繪。描繪雨水垂流痕跡後,再用乾淨的平筆沾取松節油予以抹散,藉此發揮融為一體的效果。

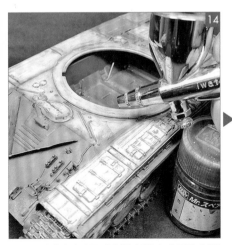

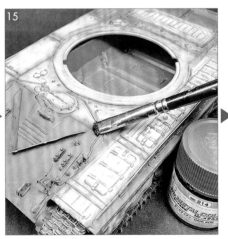

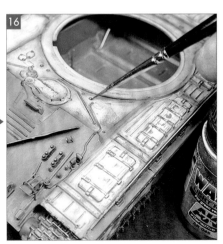

▲用噴筆為整體添加陰影,藉此營造出重量感。為了避免塗料過濃,給人太髒的印象,因此要把塗料濃度調得極稀才行。

▲以稜邊等部位為中心,用GSI Creos的暗鐵色施加乾刷。

▲用AK interactive製淺鏽色重現溢流出來的鏽漬。螺栓等細部結構也要用淺鏽色入墨線。

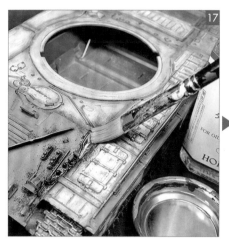

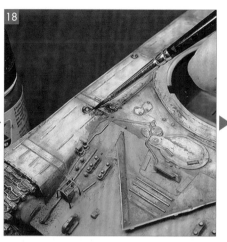

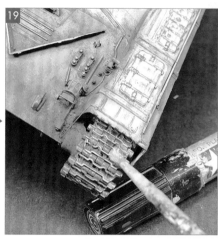

▲為車身塗布質感粉末。接著為了將質感粉末固定在車身上，因此用松節油進行滲染。雖然這道作業一般來說會使用壓克力系溶劑，不過考量到冬季塗裝是用壓克力水性漆上色的，這部分才會改松節油來處理。

▲備用燃料槽的蓋子選用 AK interactive 製引擎油色來處理，藉此重現油漬滲染到周圍的模樣。

▲履帶貼地面則是利用 TAMIYA 塗裝麥克筆的鉻銀色施加乾刷，這麼一來就完成了。

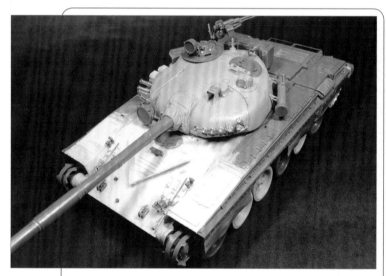

施加過冬季迷彩的車輛可說是種類繁多，不過範例向來好像都是做二戰時期的德軍車輛……雖然這麼想，但彩色照片多半為施加冬季迷彩的現用戰車；況且施加冬季迷彩的紀錄照片其實並不多，就算花心思找也未必找得到，現況就是如此呢……芬蘭軍和瑞典軍的折線冬季迷彩這類資料倒是很常見，不過其中有趣（？）的也不多見，在花了一些時間找資料後，總算發現有冬季迷彩的 T-72A 照片，於是便決定參考這份資料製作了。

那張照片中的 T-72 隸屬車臣共和國軍，有點不太一樣的冬季迷彩正是特徵所在。雖然並不是十分清晰的照片，不過從中可以馬上看出砲塔部位幾乎整個都施加冬季迷彩，而且不知為何，砲管只有一段為白色，其餘部位仍然維持綠色。另一個有意思之處，在於車身正面明明並未施加冬季迷彩，其他部位卻塗成了白色，可說是一輛讓模型迷忍不住想動手重現的戰車呢。

就重現冬季迷彩的方法來說，光是整個塗白實在無趣了點。果然還是得設法重現到都有塗料剝落的斑駁模樣，這樣才能表現模型應有的看頭，因此便選擇重現久經使用的車輛了。

掉漆塗裝近來已逐漸成為標準技法之一，我也打算用自己向來擅長的「髮膠技法」來呈現冬季迷彩剝落，不過這次的塗料由硝基漆換成了壓克力水性漆。雖然以往都是用硝基漆來搭配髮膠技法，但硝基漆的漆膜較堅韌，有時會出現難以剝除的情況，在操作上也比較難拿捏。就這點來說，壓克力水性漆與髮膠技法搭配的成效相當不錯，能夠隨心所欲地控制剝落幅度。不過正因為容易剝除，所以作業時必須留意別做過頭了。

（文／上原直之）

TAMIYA 的 T-72 改造為「A 型」

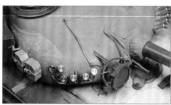

▶砲塔處煙幕彈發射器換成 VoyagerModel（沃雅公司）推出的金屬製零件，還用塑膠板做出了裝設基座。車頭燈罩也改用黃銅線重製，藉此營造出精密感。各部位的配線亦用鉛線和漆包線重現。

▶為了重現這次要製作的 T-72A，必須設法將 TAMIYA 的 T-72M 改為舊版本才行。這方面選用可供呈現 A 型的樹脂製改造零件。車身正面選用 SP Designs 推出的零件，砲塔選用 SBS Model 推出的零件，藉此重現 T-72A。

非裝甲車輛的泥漬

有別於履帶式車輛，非裝甲車輛需要運用獨特的技法來重現汙漬。
在此要介紹的，正是用來重現輪胎處汙漬所需的技法。

　除了履帶式車輛之外，戰場上尚有各式各樣的車輛存在。尤其是以統稱為非裝甲車輛的載具來說，絕大部分都是設有輪胎的。這方面各家廠商也推出許多模型組，散發出與戰車截然不同的魅力。相對於戰車，這類非裝甲車輛本身的尺寸其實比較小，因此也很適合製作較為小巧的情景模型，或是搭配人物模型，這亦是頗令人喜愛之處呢。

　這類輪胎式車輛沾附汙漬的模樣，多半也和履帶式車輛不同。本章節將會介紹如何重現擋風玻璃蒙上的灰塵、被輪胎噴濺在擋泥板上的泥漬，以及陷進胎紋裡的顆粒狀沙漬等髒汙痕跡，藉此將非裝甲車輛製作得更為寫實。除了軍用車輛之外，這些技法也能應用在一般的民間車輛題材上喔。■

美國 M151A2 福特 MUTT
TAMIYA 1/35 射出成形塑膠模型組
發售中　未稅價1200円
㈱ TAMIYA　☎054-283-0003
製作／副田洋平

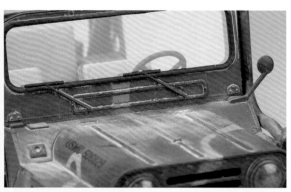

◀這輛 M151A2 是以在美國本土使用為藍本，施加顏色較淺的塵埃類汙漬。這次的範例一共製作2輛 M151，雖然是以添加同等程度的髒汙為主題，不過考量到施加迷彩，添加塵埃類汙漬時要內斂些就會是重點所在了。畢竟要是難得花心思完成的迷彩塗裝被塵埃類汙漬覆蓋掉了，豈不是前功盡棄嗎？

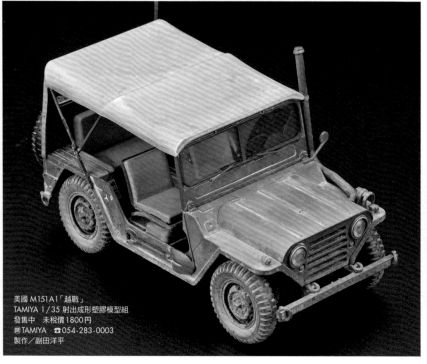

美國 M151A1「越戰」
TAMIYA 1/35 射出成形塑膠模型組
發售中　未稅價1800円
㈱ TAMIYA　☎054-283-0003
製作／副田洋平

▼一下子就對越戰時期美軍車輛添加紅色系汙漬的話，就顏色上來說會顯得對比過於強烈，因此在選用顏色時得特別留意才行。舊化膏的泥紅色本身經過精心調色，以該顏色為基礎，評估前後作業要用什麼顏色會比較輕鬆。質感粉末也一樣，紅色系質感粉末很容易顯得過於醒目，同樣要謹慎選用才行。

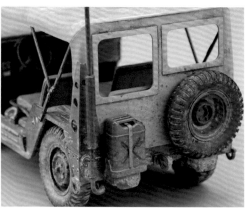

擋風玻璃的汙漬
就靠消光透明漆重現

擋風玻璃會有的汙漬，基本上就屬行進時沾附到的塵埃。但這方面並非只要純粹地添加汙漬就好，若是能一併重現經過雨刷清理後的痕跡，看起來會更具說服力。但是要是做過頭，看起來就不像現役車輛了，還請特別留意。

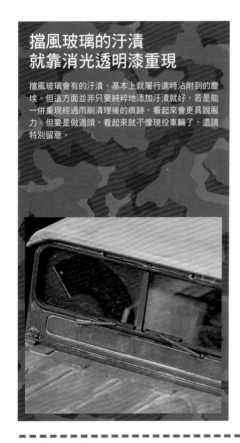

▲首先測量雨刷基座到刮片兩端的距離。

▲根據該距離來裁切遮蓋膠帶。視車輛種類而定，雨刷的活動範圍也不盡相同。

▲將前述遮蓋膠帶黏貼在擋風玻璃零件上。由於這款模型組是將雨刷製作成窗框結構的一部分，因此要先試組，比對雨刷位置後再黏貼。接著只要薄薄地噴塗消光透明漆，即可自然地呈現擋風玻璃所蒙上的塵埃。

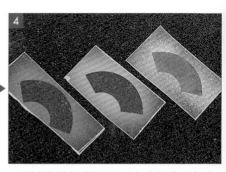

▲左側範例是噴塗消光透明漆之後，中央、右方則是噴塗塵埃色的例子。

以營造立體感為重點
輪胎處泥漬

由於輪胎的貼地面在行進時總會和地面接觸，因此沾附汙漬的幅度其實出乎意料地少。相對地，凹凸起伏較多的胎紋處倒是會被泥土給堵塞，可說是相當具有立體感的部位呢。

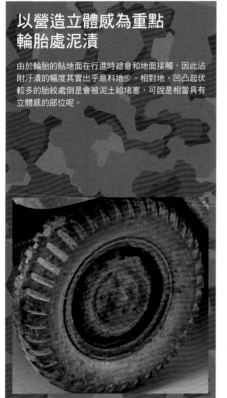

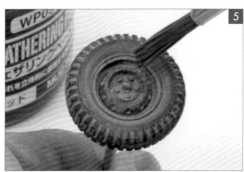

▲用漆筆沾取溶劑，將多餘的舊化膏擦拭掉。尤其會與地面相接觸的胎紋凸起處更是擦拭重點所在，讓該部位能露出輪胎原有的顏色，這樣才會顯得更具立體感。

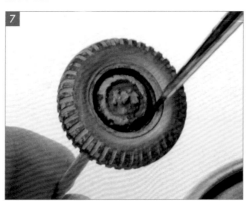

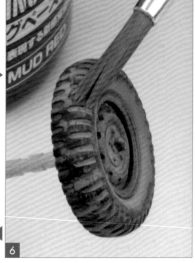

▲用噴筆為胎壁添加塵埃類汙漬後，再用泥紅色舊化膏來表現越南的紅土泥。這方面要用漆筆沾取舊化膏進行拍塗，藉此讓凹凸起伏部位能顯得更鮮明。

◀乾燥後，針對實際上不易乾燥處，用透明溼潤液加上地棕色舊化漆調出的塗料進行滲染，藉此表現溼潤的泥土。若是乾燥後發現效果不夠好，那麼就再重複一次這道作業。

寬闊的平面
就用質感粉末處理

車身頂面和引擎蓋等平坦部位，當然就用質感粉末來處理。以彈飛溶劑的方式潑灑，只將一部分質感粉末固定在原處，便可以呈現不規則散布的汙漬了。

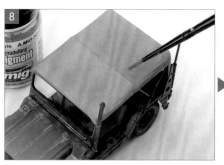

▲在針對容易堆積塵埃處（以這個例子來說，是車篷的彎折處等部位）多塗布一些質感粉末之餘，亦要確保呈現不規則散布狀。

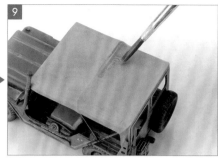

▲塗布壓克力溶劑，加以固定。

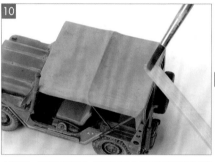

▲接著進一步添加質感粉末，不過這次改為經由潑灑溶劑的方式來固定。這樣一來即可營造出適度的不均勻感和滲染痕跡，能夠讓車篷這類寬闊面呈現更複雜的多變樣貌。

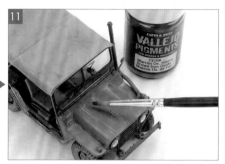

▲車身也進行相同的處理，不過為了進一步凸顯出身處越南這點，因此最好有一部分改用鏽色的質感粉末，以便營造出對比。其實不必拘泥於鏽色字面上的意思，只要是適合拿該色調來表現的地方就儘管使用吧。

散發膨鬆顆粒感
輪胎處塵埃類汙漬

為輪胎整體添加有如蒙上一層塵埃的汙漬後，即可表現出曾在乾燥沙地行進的氣氛。注意別做過頭之餘，亦要經由淺淺地舊化，營造出疏密有別的質感。

▲這次是先塗裝車身色，再將輪圈處遮蓋起來，然後用消光黑來塗裝輪胎部位。手邊有圓規刀的話，即可自由地裁切出各種直徑的圓形，可說是相當方便呢。

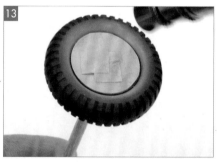

▲因為胎壁部位是隆起的，所以輪胎內側容易堆積塵埃。這部分就用噴筆啷啷地輕輕噴塗塵埃色，藉此作為塵埃類汙漬的基礎。

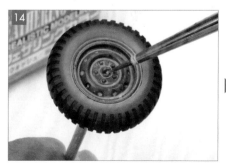

▲比照入墨線和濾化的要領，用沙漬色 Mr. 舊化漆來表現堆積在凹處的塵埃。

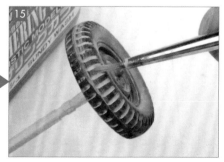

▲接著重現輪胎溝槽處的塵埃類汙漬。這部分是先添加汙漬，再修飾成在柏油路上行進後，接地面原有塵埃因此被磨掉的模樣。

揚塵和濺泥的表現

砂粒和泥巴會隨著輪胎高速轉動而濺起，導致沾附在輪拱內側。雖然屬於較深的部位，不過能為該處也添加汙漬的話，肯定可以大幅提升寫實感。

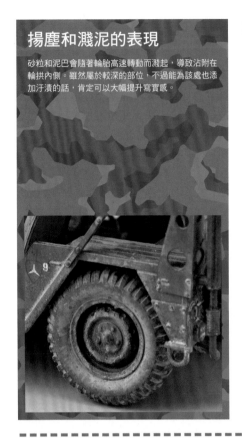

▲首先是用噴筆為輪拱一帶等處噴塗塵埃的底色。

▲用舊化漆描繪塵埃堆積和垂流的痕跡。以添加塵埃的表現來說，光是這樣做就足夠了。

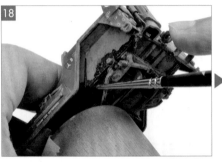

▲以接著要添加泥漬的情況來說，先等候乾燥，再用透明漬潤液加上地棕色舊化漆調出的塗料進行滲染，藉此表現溼潤的泥土。

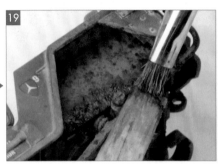

▲將前述塗料用濺灑的方式塗布，藉此表現濺起到該處的泥土。視濺起的方式而定，濺灑痕跡也會有所不同，只要多練習掌握不同操作方式所呈現的效果，處理起來就會更輕鬆。

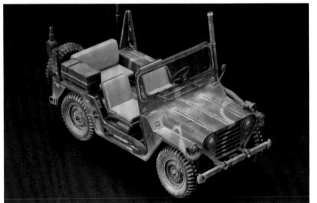

TAMIYA 1 / 35 Scale injection-plastic kit
U.S. M151A2 FORD MUTT

這兩輛M151運用不同顏色汙漬，表現出所在地區的特徵，還加施非裝甲車輛特有的舊化。畢竟一提到非裝甲車輛，就會聯想到最具特色的輪胎和擋風玻璃這一帶呢。儘管統稱為輪胎沾附的汙漬，但實際上沾附到各式各樣的汙漬後，一到柏油路上跑一陣子，輪胎表面就會被磨得很乾淨；如果是原本就很乾淨的輪胎，開進沙地後，其實也只有表面會沾附汙漬。隨著車輛種類不同，有時輪拱和擋泥板沾附到的汙漬會很明顯，因此以輪胎的髒汙幅度作為拿捏基準，配合整體的汙漬予以凸顯，看起來或許會更寫實吧。人員登降處也是很明顯的地方，為這裡添加腳邊會沾附到的汙漬，看起來也會更具效果。

雖然越南的M151還添加雨刷擦拭痕跡，不過比起用塵色來呈現，改用消光透明漆才是首選，還請各位務必要親自嘗試看看喔。添加雨刷擦拭痕跡時需要特別注意，即使測量了雨刷尺寸並描繪到遮蓋膠帶上，有時和窗框的尺寸還是會有出入，必須稍加調整才行。以這款模型組來說，刮片的尺寸就超出窗框範圍了，必須將刮片兩端截短一點，確保遮蓋的位置不會顯得不自然。　（文／副田洋平）

值得注目的特定區域專用色

在舊化類塗料中，有些顏色是針對特定區域調配出來的，即使對當地的氣候和地理環境不甚了解，亦能利用這類產品，輕鬆營造出具說服力的汙漬。若是苦惱於不知該選用何種顏色，那麼仰賴這類產品也是個方法喔。

運用描繪方式
呈現損傷和掉漆痕跡

就表現塗料剝落痕跡的方式來說，當然也有透過筆塗描繪的技法存在。雖然這是打從很久以前就有的技法，不過只要運用得宜，照樣能營造出十足的寫實感。

雖然用剝落掉漆效果液來呈現掉漆痕跡，能夠做得相當寫實，但想要拿捏傷痕大小和剝落形式，多少還是需要一些訣竅。不僅如此，由於一定得按照底色、剝落掉漆效果液、基本色的順序塗裝，因此無論如何都會使漆膜顯得較厚，這也是必須特別留意的地方。

相較於使用剝落掉漆效果液呈現掉漆痕跡時得留意前述事項，經由筆塗來描繪剝落痕跡則是有著易於掌控剝落形式的優點。即使就漆膜厚度方面來說，只要在基本色表面塗布描繪掉漆痕跡的塗料就好，因此會比使用剝落掉漆效果液的方式更薄。只要拿捏得當，甚至能做到塗布2〜3層塗料來呈現。雖然是存在已久的古典手法，但運用得宜的話，還是能發揮許多優勢。■

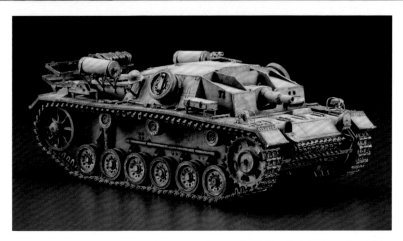

Bronco 1 / 35 Scale injection-plastic kit
Sturmgeschütz III Ausf D (SdKfz 142)
in North Africa

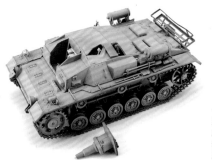

◀▼用描繪方式來呈現損傷和掉漆痕跡時，由於是用筆塗方式重疊塗布的，因此用不著像實際刮掉漆膜的「掉漆技法」一樣，可以省下事先塗裝底色和剝落掉漆效果液的工夫。只要等基本塗裝乾燥後，即可立刻開始描繪了。

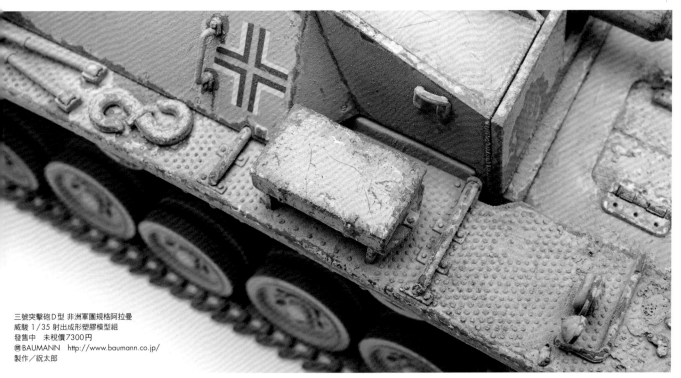

三號突擊砲D型 非洲軍團規格阿拉曼
威駿 1／35 射出成形塑膠模型組
發售中 未稅價7300円
圖BAUMANN http://www.baumann.co.jp/
製作／祝太郎

運用不同顏色
表現損傷和漆膜剝落的深度

戰車表面是由數層塗膜形成，就像右圖的範例一樣，有些車輛是在德國灰表面又塗一層暗黃色，有著更多層的漆膜。換句話說，視損傷和漆膜剝落處露出色而定，可以推測該處的深度。只要反過來利用這點，選擇適當的顏色描繪，即可在不牽涉到實際上到底重疊塗布幾層的情況之下，充分表現出能讓人感受到深度的損傷和漆膜剝落痕跡。在此以實際作品為例，介紹描繪時運用了哪些顏色。

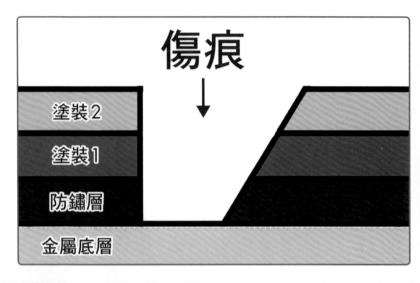

傷痕
↓

塗裝2

塗裝1

防鏽層

金屬底層

較深 ←—————————————————→ 較淺

▲這是vallejo的木紋色。屬於損傷和漆膜剝落幅度並未止於漆膜部位，而是直達裝甲金屬底層時會呈現的顏色。由於金屬底層一下子就會生鏽了，因此要選用這類棕褐色。

▲這是vallejo的德國偽裝黑棕色。用來表現在德國灰底下作為防鏽層的氧化紅。為第2深的顏色。

▲這是vallejo的自然灰。用來表現塗布在暗黃色底下的德國灰。以傷痕的深度來說，算是第2淺的顏色。

▲這是vallejo的精靈膚色。用來呈現僅止於表面塗裝變色的擦傷、損耗，屬於最淺的顏色。

描繪細微的傷痕

首先是描繪露出最底下金屬層的掉漆痕跡，描繪時要掌握掉漆痕跡的感覺。就算多少有些失敗，還可以在下一道作業中修正。

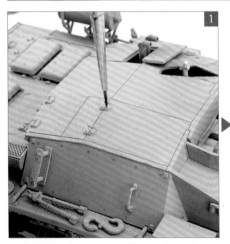

▲首先是從細微的傷痕開始重現。這類細微傷痕要作為主體的頂板一帶開始描繪。先將水性壓克力漆調到有點稀的程度，再僅靠筆尖用嘀地方式劃過。訣竅在於不要用力，只要在讓漆筆維持垂直的狀態下運筆即可。

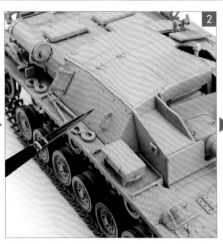

▲愈往車身下側，傷痕的密度就要愈高一些。雖然可以運用數種顏色來改變傷痕的深度，但暫且不要用最深的傷痕顏色（鏽色），只要用第2深的傷痕顏色（氧化紅）在諸多傷痕中稍加點綴就好。

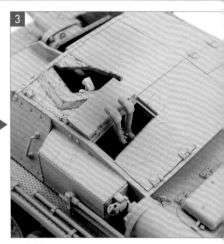

▲將傷痕視為一種記號，留意顏色和密度吧。到目前為止重現的傷痕頂多只能算是表現出使用感，因此不能讓傷痕本身表現出自我主張。過粗的傷痕會損及均衡感，必須盡可能地僅止於描繪細微傷痕。

修正傷痕

一旦發現傷痕形狀不合己意時，就要加以修正。由於漆膜並非真的剝落，因此易於補救，這也是用描繪來呈現掉漆痕跡的優點所在。

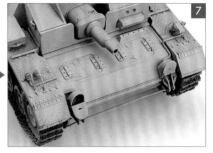

▲描繪得過粗的傷痕需要修正。若是才剛描繪完成的話，補救的成效也會比較好，總之別著急，趕快擦拭掉就好。

▲用溶劑擦拭的話，有可能會讓塗料滲染開來，因此以使用vallejo描繪的情況來說，建議拿專用去漆劑來擦拭。

▲擦拭時用力過度的話，塗料粒子會陷進漆膜的凹凸起伏裡，導致留下痕跡。因此不要用力，但得謹慎地擦拭乾淨。

▲擦拭完畢後，別忘了要靜置，等候去漆劑完全乾燥。如果是使用沒有專屬去漆劑的塗料來描繪，那麼改用酒精來擦拭也是可行的。

描繪漆膜剝落的痕跡

以較淺的傷痕來說，只會露出底下那層的漆膜。因此只要參考塗布相異塗料的順序進行描繪，看起來就會像是漆膜真的剝落了一樣。

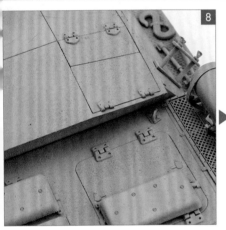
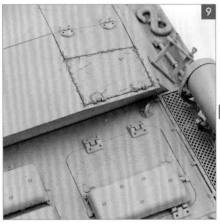
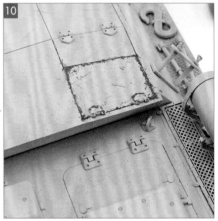

▲接著要以描繪的方式表現掉漆痕跡。不過假如要整個塗繪，其實很難一直保持專注，剝落痕跡的大小和粗細也很容易畫得雜亂無章。建議以裝甲板區塊為單位進行描繪，比較容易保持專注，得以明確地表現出疏密有別的樣貌。

▲首先是第1道顏色。使用自然灰以裝甲板區塊和細部結構的邊緣為中心，大致描繪出剝落痕跡的形狀。不過要避免把整體的大小都描繪得差不多，要讓裝甲板區塊的對角線上（互為對比）營造出疏密差異，這樣看起來才會比較自然。

▲接著為了賦予剝落痕跡本身的對比感，加上更深的德國灰。雖然是添加在先前塗繪的自然灰上，不過亦要做出是否有跟著描繪的差異，進一步營造出疏密之別。

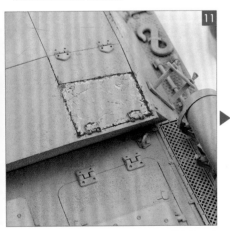
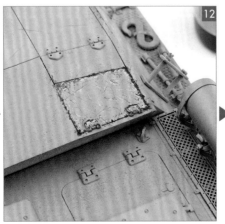
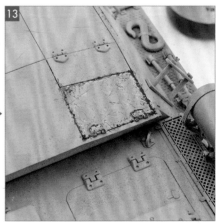

▲再來是添加最淺的傷痕色（精靈膚色），呈現對比中最明亮的部分。雖然是在描繪灰色系剝落痕跡區域的邊緣添加淺傷痕色，不過為了能多保留一點底下的灰色，因此上色時要控制得內斂些。

▲接著是描繪第2深的剝落痕跡。與最淺的傷痕相反，不僅要添加在灰色上，還要以裝甲板區塊的外側為中心進行描繪。這也是為了在後續添加生鏽痕跡時可以作為描繪的依據。

▲最後為了表現生鏽痕跡，於是用最深的剝落色在德國偽裝黑棕色上描繪。由於後續還會施加漬化，因此就算稍微添加得多一點也行，不過可別描繪到超出底下顏色的範圍囉。

描繪出斑點狀的小傷痕

要添加斑點狀的小傷痕時，就用海綿取代漆筆作業吧。讓線狀與斑點狀的傷痕混雜在一起，看起來會更具寫實感。

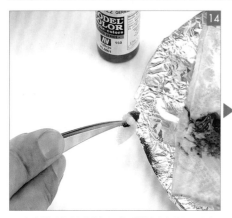

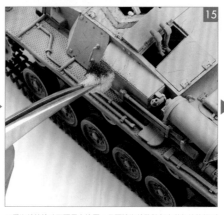

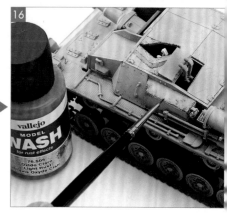

▲斑點狀的小傷痕和剝落痕跡很難用筆塗方式來表現。此時改用海綿來處理是最佳選擇。使用的塗料則是要調得稍微濃一點。要是稀釋過頭，塗料會擴散開來，看起來就不像是斑點狀，還請特別留意這點。

▲用海綿拍塗時不要用力按壓，只要讓海綿孔隙似有若無地接觸到就好。這樣做或許會比較難將塗料給拍塗上去，不過一旦做得太誇張就得設法修正，非得從頭來過不可。

▲用海綿拍塗的作業結束後，接著比照先前的要領，用筆塗方式追加描繪剝落痕跡。但這部分頂多只能視為替海綿拍塗處添加點綴。再來是針對剝落痕跡周圍進行局部的水洗，藉此表現由斑點滲滲流出的鏽漬。

施加濾化

在塗裝迷彩或營造多層次色階變化等風格時，濾化能夠發揮整合色調的效果。以描繪得很精細的掉漆痕跡來說，這麼做亦可發揮營造整體感的效果。

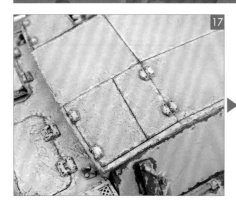

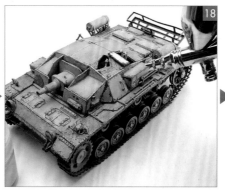

▲經過先前的一番描繪後，就算僅將傷痕和剝落痕跡視為一種記號，看起來還是不免有些過剩。因此為了賦予這些記號比例感和寫實感，接下來要經由濾化修飾一番。

▲首先是以傷痕和剝落痕跡等有較強烈對比的部位為中心，薄薄地噴塗較明亮的基本色。要是整體都噴塗的話，那麼會把應有的深淺差異都覆蓋掉，因此必須區分出有無噴塗之處，確保濾化後亦能顯得層次分明。

▲用噴筆施加濾化後，改用漆筆為車身進行水洗。水洗用塗料為明亮程度多少有點差異的2種顏色，藉此營造出光影效果後，看起來會更具氣氛。

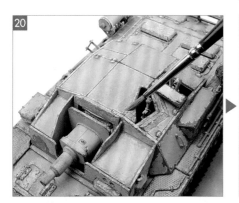

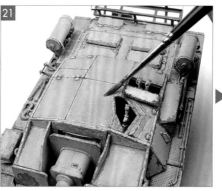

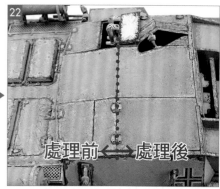

▲水洗也是以裝甲板區塊為單位進行。基本上由於裝甲板區塊的中心部位應該要較明亮，因此只要針對角落和細部結構側面，重點性地抹上顏色就好。

▲第一道濾化描繪完成後，暫且等候乾燥。乾燥後就用第2個顏色進行水洗，藉此調整光影效果。由於塗料條得較稀，因此可經由重疊塗布，逐步調整光影效果。

▲左側是施加濾化和水洗前的模樣，右方是施加濾化和水洗後的效果。由照片中可知，傷痕和剝落痕跡已經被修飾得內斂些，呈現了符合這個比例應有的沉穩感。

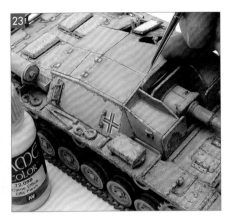

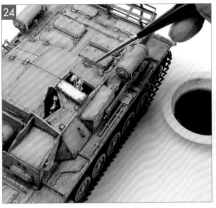

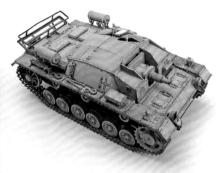

▲最明亮也最淺的傷痕色很容易受到濾化影響，導致該處的效果變得不夠顯著。發生這類情況時，水洗後就再用筆塗方式追加修飾吧。

▲最後施加定點水洗。完成後暫時先用透明漆噴塗覆蓋，接著再進行舊化。換句話說，一路進展到這個階段，其實只是完成基本塗裝和添加傷痕與剝落痕跡而已。後續添加塵埃、油漬、煤灰等舊化，必須視傷痕與剝落痕跡的效果而定再添加。

描繪傷痕與剝落痕跡
作業完成！

透過筆塗呈現傷痕與剝落痕跡時，如何拿捏疏密之間的均衡也很重要。描繪前要先思考，哪些部位容易造成傷痕，又有哪些地方不容易留下傷痕。就算是不小心搞錯了，只要是才剛描繪完，還是可以立即擦拭掉，比起實際刮掉漆膜的剝落技法容易補救多了；而且更能立即重描，這也可說是優點之一呢。

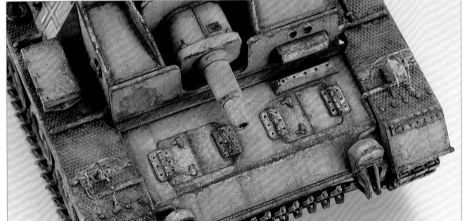

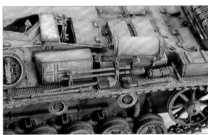

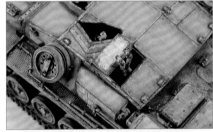

這件範例是以塗裝手法來呈現以掉漆痕跡和傷痕作為主題。話說當初為何會選擇這款模型組作為範本呢？其實也只是著眼於它的面與稜角較為分明，易於辨識作業成效罷了。以這種純粹靠筆塗呈現傷痕和漆膜剝落痕跡的手法來說，如何表現模型應有的視覺效果會是一大關鍵。雖然就現今環境來看，純粹用筆塗可說是相當古典的手法，卻也是歷來諸多模型玩家挑戰過的技法。現今確實是以剝落掉漆效果液為主流，但對AFV模型玩家來說，描繪技法依舊是一種「加法美學」的表現呢。

這件範例原本打算以非洲戰線的塗裝為藍本，並想像在沙漠的惡劣天候和日曬下會造成什麼影響，再據此加以表現，不過後來還是參考當時的照片等資料，構思能做出什麼樣的表現，再規劃相關製作工程。評估之後，我決定採取分層塗裝水性壓克力，描繪出掉漆痕跡後，再用水性漆施加濾化，然後用琺瑯漆添加修飾的順序來呈現。無論是添加掉漆痕跡或濾化，掌握用色後的均衡感都相當重要。視塗料本身性質而定，對比的強弱也會隨之改變，對於作品最後呈現的面貌會產生大幅影響。

如塗裝工程所示，雖然工程稍微複雜了點，卻也還是在肉眼可見的範圍內進行描繪，每個部分也都視為誇張的記號來處理。透過薄薄重疊描繪的多層塗裝手法，表現出不同零件上的傷痕和剝落痕跡。這件範例中呈現裝甲板在惡劣天候下造成的大小剝落痕跡和白化褪色、雨水垂流痕跡和鏽蝕汙漬、直達金屬底層的損傷和掉漆痕跡、被油漬和煤灰滲染到的塵埃和沙土、遭到沙漠風暴洗禮的邊角與面，藉此隱約浮現的底下灰色形成對比，亦配合這點添加修飾各式汙漬的濾化，並紮實地對剩餘的沙漠色施加舊化，並表現出能夠感受到熱度的部分，還有車身的暖色和寒色差異等等，透過純粹的筆塗營造出許多效果，使整體的視覺資訊更為豐富多元。就算只是單純地模仿也無所謂，還請各位務必挑戰僅靠描繪來表現效果，相信肯定能造就一件充滿個性的作品。
（文／祝太郎）

隨著現今開拓出各種的道具材料，舊化表現的幅度也變得更為寬廣多元，就連技法也演變得更為精簡、效果更好。但是各位不妨也試著重新挑戰純粹用筆塗方式來呈現舊化，體驗一下回歸原點的感覺吧。

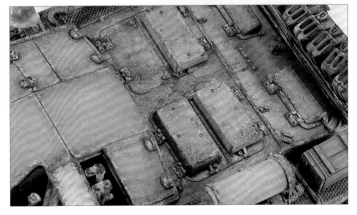

運用gaianotes琺瑯漆
營造出質感豐富的鏽痕

即使統稱為鏽痕，隨著所在部位和生鏽方式不同，鏽痕的色調和質感也會有異。在此要試著運用數種的琺瑯漆來重現這些差異。

即使一般習慣將變黃或變紅的部位統稱為鏽痕，但仔細觀察後就會發現，兩者其實各有不同。若是想要鏽痕表現能具有更高的完成度，那麼設法重現這些差異就會是不可或缺的部分。此外，重現這些不同色調，亦可避免單一顏色必然顯得枯燥乏味的問題，賦予更為豐富的變化。

為了做到這點，選用「紅鏽」和「黃鏽」這兩款gaianotes製琺瑯漆來處理，便能發揮不錯的效果。該塗料的首要特徵在於成分中內含木粉，因此乾燥後會帶有一點粉狀的質感，得以重現近似真正鏽痕的質感。與同為gaianotes推出的「油漬」和「煤灰」搭配使用後，更能營造出「生鏽的消音器排出廢氣而變得髒兮兮」這種帶有多種汙漬的狀態喔。　　　　　　　　　　　■

本章節會使用的舊化漆

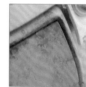

黃鏽
未稅價350円
●gaianotes
圖gaianotes

黃鏽是用來為僅有紅鏽而顯得單調處添加點綴。浮現紅鏽處受雨淋和風化之後，亦會進一步浮現新的鏽，這就是用來呈現相對較新的鏽痕。

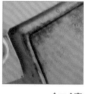

紅鏽
未稅價350円
●gaianotes
圖gaianotes

在此用來呈現基礎鏽色的，就是這款紅鏽。這款塗料是仿效真正紅鏽的模樣調配而成。既不是純粹的褐色，也並非全然的紅色，能夠呈現更韻味的色調，同時也帶有粗糙的質感。

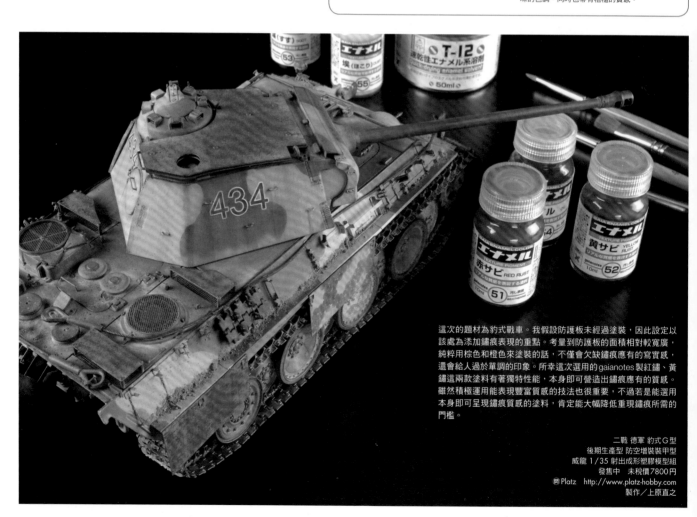

這次的題材為豹式戰車。我假設防護板未經過塗裝，因此設定以該處為添加鏽痕表現的重點。考量到防護板的面積相對較寬廣，純幸用棕色和橙色來塗裝的話，不僅會欠缺鏽痕應有的寫實感，還會給人過於單調的印象。所幸這次選用的gaianotes製紅鏽、黃鏽這兩款塗料有著獨特性能，本身即可營造出鏽痕應有的質感。雖然積極運用表現豐富質感的技法也很重要，不過若是能選用本身即可呈現鏽痕質感的塗料，肯定能大幅降低重現鏽痕所需的門檻。

二戰 德軍 豹式G型
後期生產型 防空增裝裝甲型
威龍 1/35 射出成形塑膠模型組
發售中　未稅價7800円
圖Platz　http://www.platz-hobby.com
製作／上原直之

不至淪於單調
平面處的鏽痕表現

平面上的鏽痕表現不管怎麼做都會顯得很單調。不過其實只要選用兩種鏽色，再搭配上海綿和濺灑技法，平坦面也能充滿豐富的變化喔。

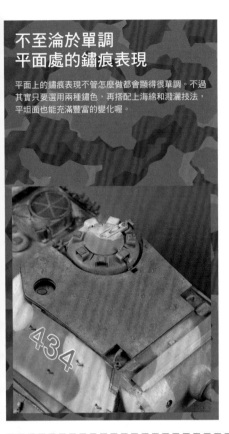

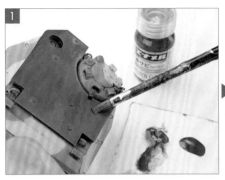

▲將防彈板塗裝成暗灰色後，以避免顯得單調為前提，進一步塗布用溶劑稀釋過的紅鏽。

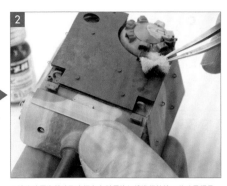

▲這次改用海綿沾取未經多少稀釋的紅鏽進行拍塗。此時最好是讓塗料能沾附得稍微誇張點。

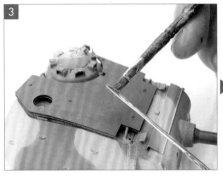

▲再來是用濺灑方式，塗布經過稀釋的黃鏽。

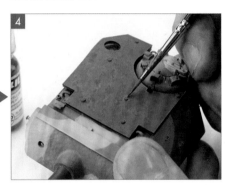

▲針對頂板處固定螺栓，以較濃的黃鏽進行滲流，藉此重現積在螺栓周圍的鏽漬。

為垂直面添加
鏽漬垂流痕跡

琺瑯漆的特徵，就在於搭配溶劑使用，便能輕易將先前畫出的線條予以抹散延展。在此要利用該特性，重現從吊鉤扣具等凸起物垂流下來的鏽漬。

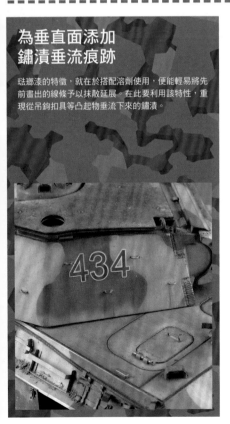

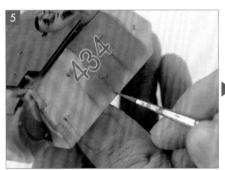

▲先用面相筆描繪出從吊鉤扣具基座流出的鏽漬。

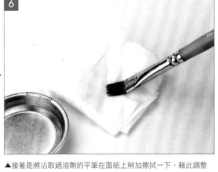

▲接著是將沾取過溶劑的平筆在面紙上稍加擦拭一下，藉此調整溶劑的沾取量。

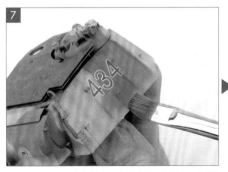

▲再來是用該平筆將鏽漬線給抹散。但抹得過頭的話，可能會誤把鏽漬線條整個擦拭掉，因此要視情況處理才行。

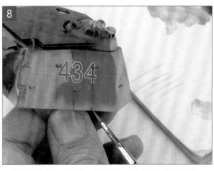

▲最後是追加較稀的鏽漬，藉此讓鏽漬垂流痕跡能有深淺變化。這部分同樣要避免淪於單調，設法賦予變化可說是相當重要的。

搭配油漬和煤灰
重現排氣管處的鏽痕

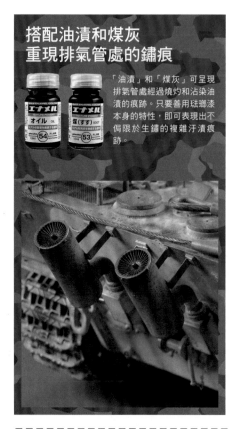

「油漬」和「煤灰」可呈現排氣管處經過燒灼和沾染油漬的痕跡。只要善用琺瑯漆本身的特性，即可表現出不侷限於生鏽的複雜汙漬痕跡。

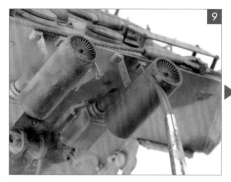

▲和其他部位一樣，為排氣管不規則地塗布紅鏽和黃鏽。

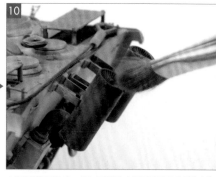

▲接著是塗布煤灰色，煤灰色與鏽色交界處要用沾取溶劑的漆筆抹散開來。

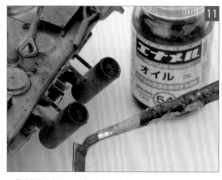

▲最後是用濺灑技法，重現從排氣管處漏出來的油漬。

▲車身頂面也重現油漬滲染的痕跡。刻意用不同濃度來呈現是重點所在。

- -

當零件並排時
得塗布出不規則感才行

當有著相同形狀的零件並排在同一塊時，一旦鏽痕過於單調，就會顯得格外醒目。唯有視部位添加不同風貌的鏽痕，才能避免給人過於呆板的印象。

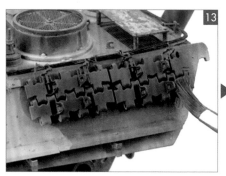

▲備用履帶很容易生鏽，但均勻地塗布鏽色會顯得很單調。因此要以讓每片零件都能有所變化的方式進行塗布。

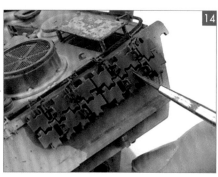

▲塗布調得較稀的紅鏽之後，改在履帶塊的邊界處塗布黃鏽，藉此讓鏽色能夠有深淺變化。

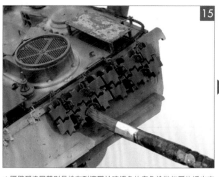

▲隔壁那塊履帶則是塗布到讓屬於暗鐵色的底色塗裝能隱約透出來即可。藉由相異的塗料濃度賦予變化亦是重點所在。

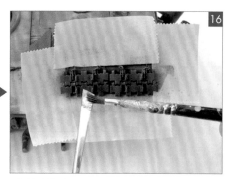

▲將周圍遮蓋起來，再進行濺灑塗裝，這麼一來就完成了。

與掉漆痕跡
密切相關的鏽痕

表面漆膜剝落處是格外容易生鏽的部位。因此將掉漆痕跡與鏽痕搭配起來後,即可呈現更具寫實感的舊化效果。

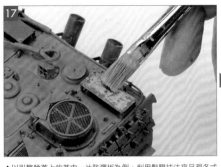

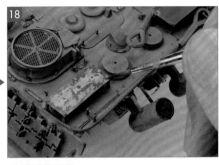

▲以引擎艙蓋上的其中一片防彈板為例,利用髮膠技法來呈現各式掉漆痕跡。

▲為掉漆處塗布黃鏽。

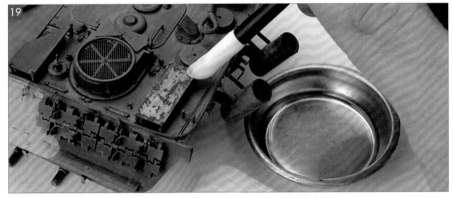

▲用gaianotes製修飾大師將鏽色給抹散開來,藉此與周圍融為一體。這樣即可呈現掉漆後剛生鏽的模樣了。

以斑駁特效專用塗料呈現鏽痕

▲WILDER有推出濺灑技法專用塗料「斑駁特效漆」。不過別直接就對著模型嘗試使用,要先用紙為漆筆調整塗料沾取量,然後再進行作業。

▲作業時在逐步濺灑出飛沫之餘,亦要不斷地確認表面的變化。

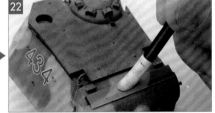

▲在完全乾燥之前,只要用漆筆等物品沾取溶劑,即可擦拭乾淨。因此要仔細地找出沾附在不必要處的飛沫並擦拭掉。

黃鏽和黃鏽的色調較明亮,或許看起來會有些不協調感,不過只要接下來再添加塵埃色和運用質感粉末呈現的汙漬,整體色調就會顯得沉穩多了。以如同添加一層濾鏡的方式為紅鏽和黃色賦予色調深淺變化後,看起來就會像蒙上塵埃一樣呈現更多樣化的樣貌,讓整體更為寫實。

添加塵埃色
進一步賦予變化

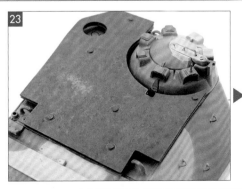

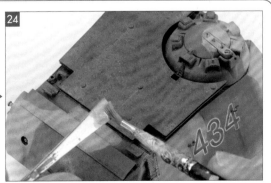

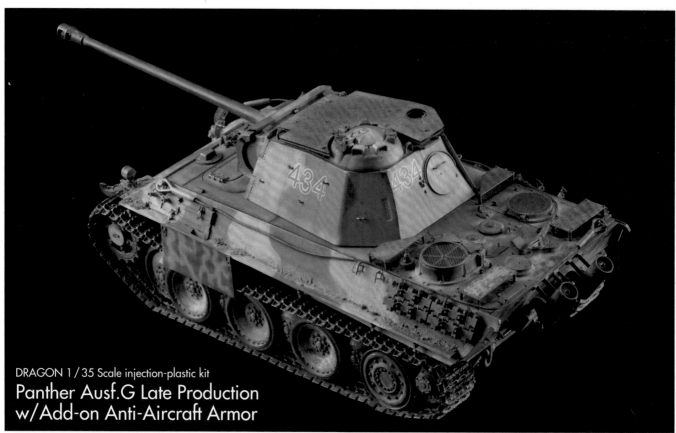

DRAGON 1/35 Scale injection-plastic kit
Panther Ausf.G Late Production
w/Add-on Anti-Aircraft Armor

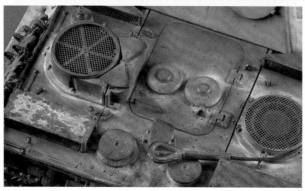

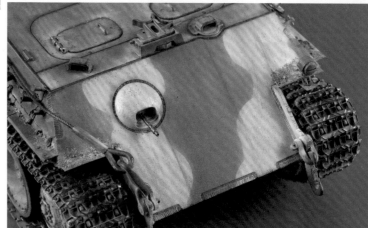

和其他塗料有些不同
只要用了就能使質感更豐富多元

　　雖然gaianotes推出紅鏽、黃鏽、煤灰、油漬、塵埃等一系列對戰車模型
來說不可或缺的舊化漆，不過本章節僅將焦點放在鏽痕表現上，說明這類塗
料的使用方式。

　　鏽痕與迷彩色之間會產生對比，使作品更吸引目光，博得眾人的喜愛與支
持。但是只要觀察過真正的鏽痕就曉得，純粹靠著整片塗上顏色是無法重現
那種複雜的色調與質感。這次主要使用的gaianotes製紅鏽和黃鏽琺瑯漆，
乾燥後就會呈現完全消光狀態，塗料中還添加木粉，得以呈現獨特的質感，
這也是特徵所在呢。更重要的是乾燥時間比油畫顏料還快，就算完全乾燥了
也能用溶劑擦拭，因此能夠反覆處理到滿意為止。　　　　（文／上原直之）

能夠重現該車輛
經歷過的歷史與環境，
進而訴說出一段故事的
正是舊化。

有許多模型玩家，都是從純粹將塑膠模型組裝成形的作業中獲得滿足之後，這才展開模型玩家的人生旅途，不是嗎？對人類來說，造物本來就是一種能自然獲得滿足感的行為。不過隨著自身技術進步，亦會發現光是這麼做仍有不足，於是不僅是塗裝，還會進一步追尋各種表現方法，這也是很自然的發展。

組裝當然也是很重要的步驟，不過對於模型來說，塗裝這個程序具有相當特別的意義──因為這道程序能賦予作品一般作業無從呈現的寫實感。不僅基本色塗裝，包含褪色表現、添加泥土或塵埃造成的汙漬、掉漆痕跡等手法在內，能夠讓塑膠塊看起來像是寫實戰鬥車輛的技術，可說是極為豐富多元。只要有認真地事先研究相關資料，再據此施加舊化，更是能透過作品將正確的歷史事實傳達給觀賞者知曉。純粹為模型上色是無從賦予作品一段生動的故事。僅僅塗裝基本色所能傳達的資訊有限，只能說是模型玩家花時間上過色的物體罷了。說來有點可惜，現今確實有不少模型玩家，在社群網站等媒體上是秉持個人主義在做模型的，這樣或許還是有些許溝通的機會，不過依舊有人熱衷於經由展示會讓自己的作品能實際被他人欣賞，進而促成彼此面對面溝通的機會。在這類場合看到作品時，話題也很自然地會聊到製作和塗裝方面去。亦有玩家是藉由談論與作品相關的話題來激發創作欲望，不過若是作為話題中心的模型只是純粹地製作完成，未能賦予某些故事的話，這類溝通交流也就難以延續下去了。至於能夠重現該車輛經驗過的歷史與環境，進而訴說出一段故事的，正是舊化。

持續製作幾件 AFV 模型，肯定會漸漸喜歡上沾附了各種汙漬，還生出鏽來的車輛才是。這一點不僅包含戰車和卡車，或許連鐵路貨車也能納入其中。為模型施加舊化後，即可有效傳達蘊含於其中的故事。許多軍武系車輛都經歷過戰鬥事件，我們也能從中體會到與一般生活相去甚遠的經驗。不同車輛或許個別經歷過雪地中的戰鬥、史達林格勒的敗北、諾曼第登陸勝利等事件，而能夠巧妙地將這些傳達出來的，正是為車輛施加舊化這道作業。您是否能親手表現出該車輛所經歷過的故事呢？現在可不是擔心失敗的時候，趕快動手為您所做的模型施加舊化，完成裡頭蘊含的故事吧！ ■

米格·希曼尼茲
MIG Jimenez

1972 年出生，居住在西班牙。影響無數模型玩家的世界級知名模型家，亦是「AMMO by Mig Jimenez」這間廠商的社長。該公司根據他個人經驗推出的諸多產品，均被各方模型玩家視為「必備品」而偏愛。

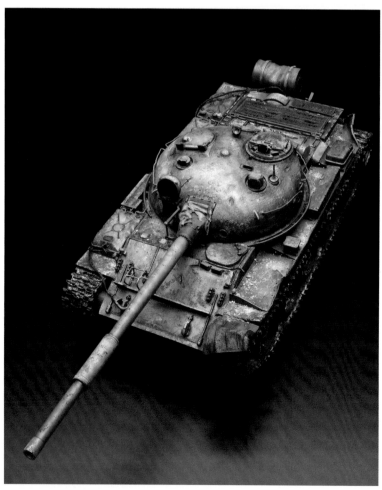

TRUMPETER 1/35
Russian T-62 Mod. 1962
injection-plastic kit
Modeled by Shinpei Nohara

戰車模型製作指南 舊化入門篇
【高階篇】

　　接下來將正式邁入高階篇。本單元將會分析實力派職業模型師是如何結合前面介紹的舊化技法，又打算藉此表現什麼樣的氛圍。掌握這些程序，並理解背後用意後，肯定能體悟如何做得更像實物，同時也兼顧模型在視覺上應有的舊化效果。

　　雖然職業模型師運用的技法各有不同，但仔細分析後會發現，單純到令人驚訝的技法其實還不少，亦不乏從舊有的技法中加以轉化應用的新技法。不過，他們所施加的舊化，都是費心地一點一滴累積出來，因此就算只取一隅汙漬，當中也有極高的解析度，更不會顯得千篇一律。在質感營造上亦異常講究，無論是雨水垂流痕跡或沾附泥漬，每道程序的技法都精準地控制，這才得以造就非凡效果。能夠做到足以匹敵的感性，正是他們最為強大的武器。

　　想要一舉達到職業模型師的境界，老實說是非常難的事情。但唯有了解實際進行舊化的流程，才能充分掌握職業模型師運用這些技法的精華何在。

呈現為賞舊化所需要的，亞非稀奇古怪的技法。這件出自馬汀・科瓦奇的範例，正是運用常見技法，呈現極高解析度的好例子。

　　本章節這輛邱吉爾戰車範例所散發的存在感，宛如把實際存在於戰場上的戰車直接縮小了一樣。不過馬汀・科瓦奇先生在製作時所運用到的，絕對不是什麼特別的技法。雖然每道手法都稱不上艱難，不過徹底計算該如何應用和搭配之後，竟也足以賦予作品這等驚人的視覺資訊量呢。

　　科瓦奇先生的作品特色，就在於根據車身形狀，回頭估算舊化效果的輕重，以及質感上的拿捏呢。隨著連濺起泥漬的方式都經過仔細評估，得以讓觀賞者也能充分感受到該車輛所處的狀況和角色個性。就算是大家已經熟到不能再熟的老套技法，只要經過反覆縝密計算再付諸實行，亦可造就超越想像的完成度……出自科瓦奇先生之手的作品，正是足以令人感受到這份可能性的傑作呢。　　■

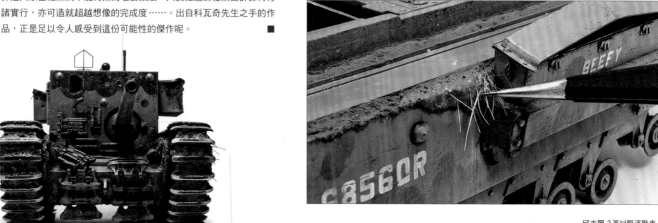

邱吉爾 3 英吋驅逐戰車
AFV CLUB 1／35 射出成形塑膠模型組
發售中　未稅價 6000 円
㈱GSI Creos Hobby 部　☎ 03-5211-1844
製作／馬汀・科瓦奇

這件邱吉爾驅逐戰車範例，是斯洛伐克模型師馬汀‧科瓦奇先生為了解說泥漬表現而製作。作為一件值得一看的獨立作品，範例中不僅施加重度舊化，還根據戰地照片等參考資料寫實地設置泥漬，更採用精準的技法來提升清晰度，造就了不會全然顯得髒兮兮的面貌。刻意取下擋泥板來增加履帶外露幅度的做法，亦強烈凸顯出溼潤泥漬與金屬之間的對比，使該部位成為整件作品最為引人注目之處；再加上能襯托車身形狀的乾刷，以及運用能營造金屬感的塗料來上色，同樣也與添加泥土和塵埃的舊化形成對比。從照片中可知，在看過戰損痕跡和舊化的表現後，就算只是單件的獨立作品，亦能從作品整體面貌掌握該車輛曾處於什麼樣的環境下呢。

WILDER 推出的質感特效漆

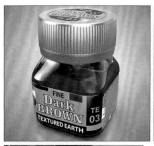

WILDER 乃是世界頂尖 AFV 模型師亞當‧懷爾德所經營的舊化材料品牌。經由懷爾德先生精心調配，具有獨特色調的濾化液，還有這件驅逐戰車上大量運用的泥土質感特效漆等產品，均是為了便於應用在 AFV 模型上所研發、販售的道具材料。除了琺瑯系塗料外，更是致力於水性壓克力系舊化漆的研發，在運用上亦與日本國內的主流硝基漆十分契合。

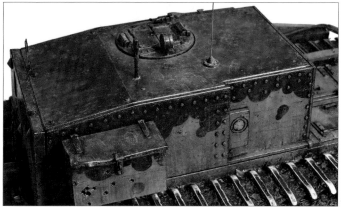

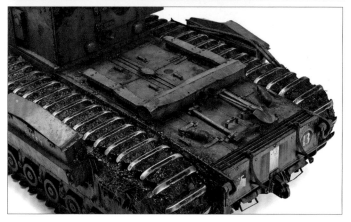

重現底色的塵埃

作為重度泥漬表現的基礎，首先要做出會隱約浮現的塵埃底色。這道作業足以左右最後的整體成果，可說是極為重要的工程。

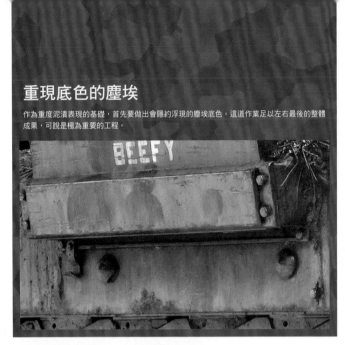

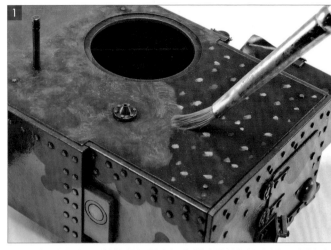

▲完成基本色的塗裝後，用油畫顏料進行點狀塗布。這道作業要以容易殘留塵埃的平面部位為重點，並且刻意選用能形成如同塵埃色調的顏色。

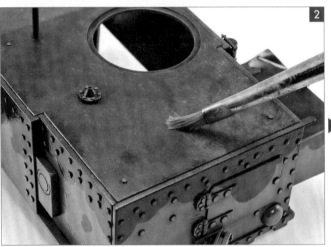

▲以在帶有光澤的平面上進行融色作業來說，塗布油畫顏料後要稍等一段時間讓溶劑成分蒸發掉，再用筆毛較柔軟的漆筆來處理，這樣會比較易於進行。

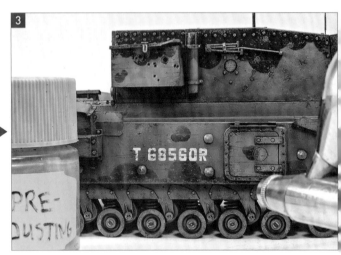

▲靜置2天讓油畫顏料乾燥後，輕輕地噴塗用水性壓克力漆調出的土色。不過這只是要稍微營造一點底色而已，可別把油畫顏料的效果完全覆蓋掉了，還請特別留意這點。

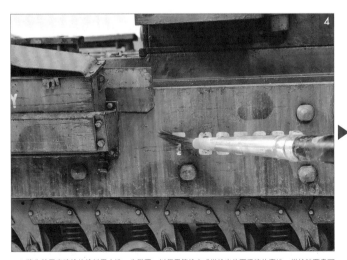

▲將先前用來噴塗的塗料用水進一步稀釋，以便用筆塗方式描繪出往下垂流的塵埃。描繪時要盡可能讓每道垂流的間隔顯得既不規則、也不均等。

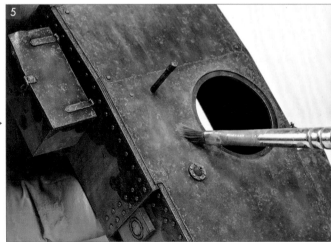

▲平面部位改選用稍微粗一點的漆筆，藉此輕輕地拍塗經過稀釋的塗料。雖然是作為塵埃表現底色的作業，卻也得踏實地進行。這樣才能避免後續的泥漬表現淪於單調單板。

堆疊基礎的泥漬

接下來要正式進入添加泥漬表現的階段。這方面選用 WILDER 推出的泥土質感特效漆來處理，
這款水性塗料中加入精心調配的顆粒，能夠經由堆疊方式進行塗布。

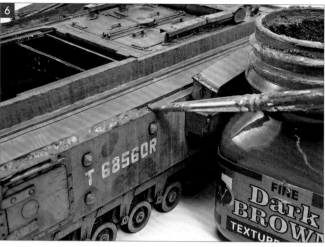

▲用漆筆將暗棕色泥土質感特效漆直接堆疊塗布在模型上。事先參考實際車輛的資料，掌握住哪些部位容易殘留泥漬的話，這樣會比較易於作業。

▲側面下線通常會殘留較多的泥漬，因此根據這點堆疊塗布泥漬。

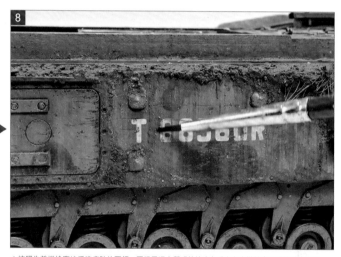

▲按照先前描繪塵埃垂流痕跡的要領，同樣用泥土質感特效漆在垂直方向描繪出泥漬的垂流痕跡。雖然沿著塵埃垂流痕跡描繪可以營造出深邃感，但可別整個蓋住了。

▲▶纖維類材料能夠使泥漬表現顯得更生動、更具效果，可用以呈現連同泥土一併被捲起的草和樹枝等雜物。趁著先前堆疊的泥土質感特效漆尚未完全乾燥，利用漆筆等工具將這類材料按壓上去，以便固定於該處。

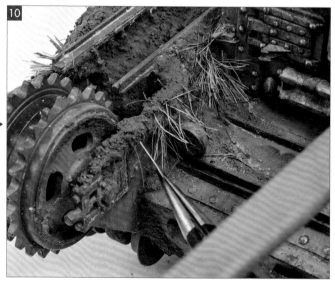

改變色調表現不同狀態

在此要重現因為泥巴乾燥而令顏色變淺的部位。這部分選用同為 WILDER 出品的水性質感膏來處理，搭配先前塗布的塵埃底色後，看起來顯得更生動。

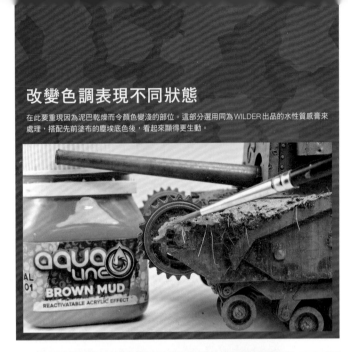

◀▲用漆筆來塗布該水性膏的液態部分。先大致描繪出線條後，用水來進行融色。之所以刻意留下比實物更誇張的痕跡，用意在於營造模型所需的視覺效果。

▲用暗棕色琺瑯漆來重現溼潤處的較陰暗部位。這樣一來即可為原先塗布泥土質感特效漆的泥漬部位進一步增添不同色調。

▲反覆進行先前的作業，為垂流的泥漬進一步增添不同色調。由於是質地異於質感特效漆的琺瑯漆，因此能夠在不會與底色混合的狀況下進行描繪。

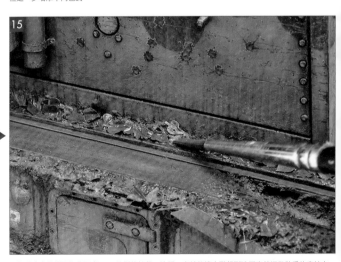

▲為泥漬處交雜添加裁切成 1/35 比例的枯葉。這樣一來就能讓人聯想到這輛車曾經從秋季的森林中穿過。設置完成後就用舊化粉彩定型劑充分地固定住。

履帶的泥漬表現

以堆積在履帶縫隙裡的泥漬來說，多半是尚未乾燥、較為溼潤的泥土。將鏽漬和泥漬混合並揉塞進零件的縫隙裡，再用琺瑯漆增添溼潤感，這樣一來就完成了。

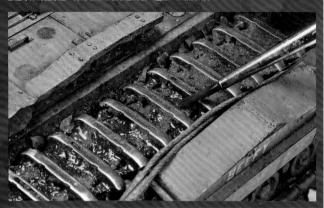

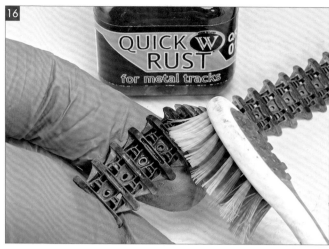

▲取下擋泥板，讓戰車屬於最具看頭處之一的履帶能大幅度露出來。以這種整體較長的戰車來說，這樣做能表現出強烈的主張，更是施加泥漬表現時絕對不可或缺的部位。在添加泥漬前，先處理好鏽痕表現作為基礎。

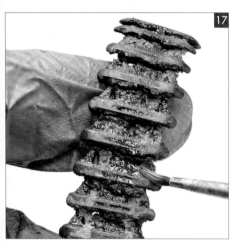

▲按照處理車身時要領堆疊塗布泥土質感特效漆。此時要儘量避免塗布在會接觸到地面的部位上，以凹處為中心進行堆疊。接著亦比照車身的舊化要領，反覆進行增添色調的作業。

▲履帶本身選用 FRIUL 製金屬零件產品，接著就是用海綿研磨片把金屬部位上的泥漬磨掉，然後進一步打磨到露出金屬光澤的程度，藉此讓泥漬與履帶的金屬質感能形成對比。

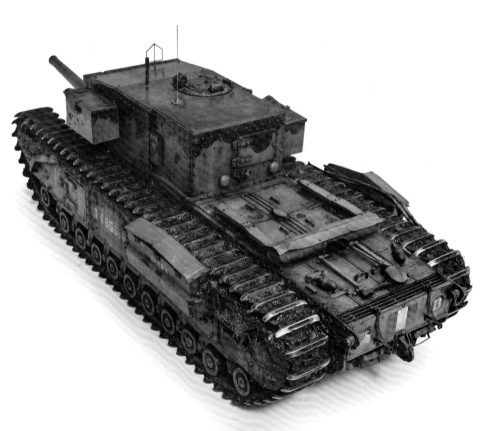

AFV CLUB 1 / 35 Scale injection-plastic kit
Churchill 3 inch 20 CWT Gun

實物與模型所需效果的均衡

我非常喜歡原型車或計畫車輛，也認為在二戰期間各式車輛當中，這輛驅逐戰車有著最為古怪的外形，一聽說 AFV CLUB 推出它的模型組，當然是立刻想辦法買到手囉。邱吉爾系車輛只要取下擋泥板，履帶就會十分醒目，添加泥漬和土塵表現後更是別具效果，能夠使作品散發的魅力達到更高層次。這次製作時也選用 FRIUL 製金屬履帶，以便讓泥漬與履帶充滿銳利感的造型形成強烈對比。在施加基本塗裝與重度舊化後，為了充分凸顯迷彩色，於是用明度相異的同系顏色不規則塗布，試著呈現與多層次色階變化風格截然不同的基本色塗裝。

即使是經驗豐富的模型玩家，想要預測施加泥漬和塵埃舊化後的實際效果也是一件難事。以我的狀況來說，施加後究竟會呈現什麼結果，亦包含幾許碰運氣的成分，就算是花了 3 個月製作的模型，亦有可能一個晚上就前功盡棄。因此必須先踏實地擬定舊化作業計畫，明確規劃好要舊化到哪個程度；可能的話，最好針對打算製作的戰車盡可能充分研究戰地照片等資料。假如實在找不到實際車輛的資料，改參考在相似戰場上參戰過的同系車輛也行。總之，要盡可能地掌握車輛的哪些部位容易有泥漬和塵埃殘留，又有哪些地方的汙漬格外醒目。

就我偏好的模型領域來說，想要製作的車輛向來是難以取得清晰的彩色照片。因此我改參考現役戰車、工地使用的推土機、農場車輛等機具，以便觀察泥漬和土塵的狀態會對顏色產生何等影響，也常思索實際車輛的髒汙模樣是否適合全盤套用在模型舊化上。畢竟對我們這些模型玩家來說，比起完全仿效實物，有時刻意加重視覺效果，反而能令作品更具說服力，不是嗎？

（文／馬汀・科瓦奇）

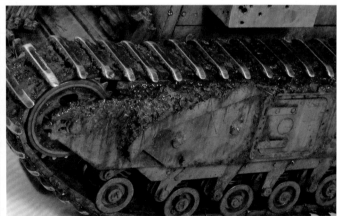

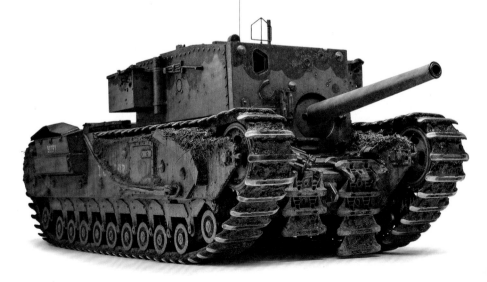

底盤一帶的汙漬相當自然，就算不擺設在情景模型地台上，也容易表現出製作時有設定為曾在什麼環境下展開行動。底盤一帶的舊化，正是傳達該車輛經歷過什麼故事的關鍵部位；連同泥巴一併捲起的草葉顏色，亦能從中判斷當時的季節。若是能進一步巧妙掌控泥漬光澤度這個重點，更能讓泥漬的種類更加豐富多變。製作時，只要能在模型所需的視覺效果，以及現實世界的髒汙模樣兩者之間取得均衡，必然能夠像科瓦奇先生所言，造就「比實物更具看頭」的髒汙塗裝。

運用竹內流酒精濾洗法
呈現塵埃

酒精濾洗法能夠為模型增添如同風化般的空氣感，無從掌控的不規則性質，更是能營造出寫實感。

　　酒精濾洗法簡單來說，就是要設法讓現實世界的現象在模型上重現，具體來說，便是以酒精來置換壓克力水性漆，於短時間模擬出「車身蒙上的塵埃會隨著雨水如何垂流，又會堆積在什麼部位上」。即使只是任憑塗料粒子隨著酒精流動，視如何控制塗料和酒精的使用量與運筆方式而定，其實便得以呈現各式各樣的生動面貌。雖然在某種程度上還是能掌控施加的效果，但構思這項技法的竹內先生也曾坦承「這個技法尚處研究階段」，因此想要隨心所欲地掌控髒汙效果仍相當困難。此外，酒精本身揮發得很快，很快便能看到成效，這一點可是本技法的優點所在。就適用的酒精來說，以供酒精燈等物品使用的燃料酒精為佳。不過燃料酒精的可燃性非常高，使用時請自負安全責任，一定要慎重確保已遠離火源，並維持工作環境空氣流通才行。　■

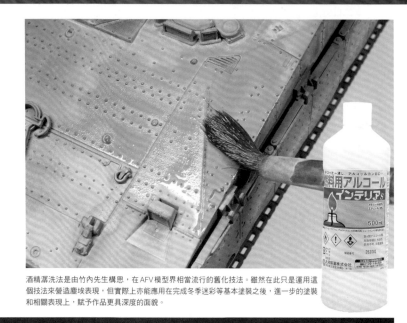

酒精濾洗法是由竹內先生構思，在AFV模型界相當流行的舊化技法。雖然在此只是運用這個技法來營造塵埃表現，但實際上亦能應用在完成冬季迷彩等基本塗裝之後，進一步的塗裝和相關表現上，賦予作品更具深度的面貌。

TRUMPETER 1/35 Scale injection-plastic kit
Russian BMP-2 IFV

蘇聯軍 BMP-2 步兵戰車
小號手 1/35 射出成形塑膠模型組
發售中　含稅價6696円
INTERALLIED　☎ 045-549-3031
製作／竹內邦之

酒精瀌洗法的基礎正是
反覆使塗料粒子懸浮並乾燥

如同前述，酒精瀌洗法就是「任汙漬在流動後乾燥後凝固」這個過程，能直接於模型上重現的技法。反覆進行汙漬流動的作業，正是呈現寫實作品的捷徑。

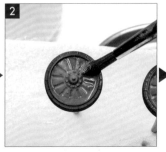

▲將皮革色和沙漠黃 TAMIYA 壓克力水性漆用約 7：3 的比例混合，再經由加入水和溶劑各半的方式予以稀釋，然後用噴筆進行噴塗。噴塗時讓路輪保持水平狀態是訣竅所在。

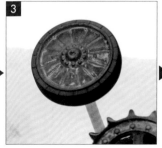

▲趁著塗料半乾燥時，以漆筆沾取酒精，使塗料被溢流的酒精溶解、粒子懸浮起來。此時不必刻意地用漆筆塗抹，只要任憑酒精流動就好，如此塗料粒子就會自然地堆積在溝槽或邊緣裡。

▲審視一下整體的均衡感，再為各車輪逐一添加疏密變化。這方面可以經由稍微少噴塗一點塗料，或是多用一些酒精等方式賦予變化。針對某些地方直接改用筆塗上色來處理也行。

▲等酒精乾燥後，塗料粒子就會堆積在路輪的溝槽或邊緣處，得以寫實地呈現路輪在轉動過程中蒙上塵埃的獨特模樣。若是希望營造出深淺差異，也只要反覆進行前述作業即可。

▲這次履帶選用了 Master Club 推出的金屬製履帶。這款採用樹脂製卡榫來連結的方式。該卡榫是設計成呈現些許錐面的形狀，因此只要插進組裝槽裡即可固定住。

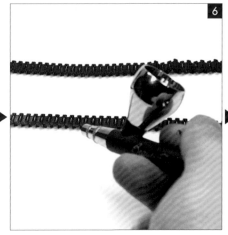

▲由於履帶為白合金（巴氏合金）製零件，因此塗裝前要先噴塗金屬打底劑。然後再用噴筆來塗裝 MODELKASTEN 製履帶色。

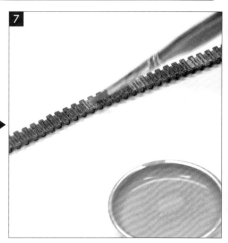

▲履帶是將和路輪一樣的塗料用溶劑稀釋後，用筆塗方式針對局部上色。此時不必用漆筆去塗抹，只要以刻意營造出疏密有別的方式，讓塗料自然地流動即可。

▲等塗料乾燥後，用海綿研磨片打磨履帶表面，讓零件露出屬於白合金的金屬光澤，重現履帶因與地面摩擦而露出金屬底色的模樣。這是唯有金屬製履帶才能派上用場的技法。

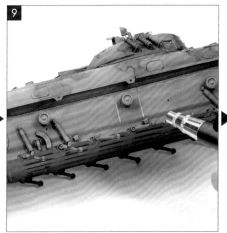

▲接著是為車身下側塗裝塵埃色。這裡會沾附許多被路輪和履帶給捲起的泥土和塵埃，因此連深處也要充分地上滿顏色。

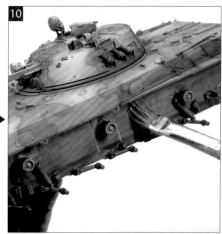

▲趁著完全乾燥前，用漆筆充分沾取酒精，以便讓酒精以「由上而下」流動的方式進行瀌洗。另外，由於酒精往下流動後會積在底部的邊緣，因此能重現塵埃堆積在該處的模樣。

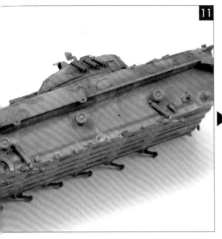

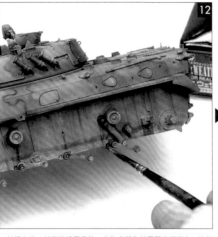

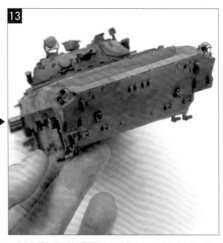

▲盡可能任憑酒精自然流動是訣竅所在。若是有覺得不夠滿意的地方，那麼只要用漆筆進行補救即可。

▲乾燥之後，趁著裝設履帶前，先為底盤和其周圍進行舊化。範例中選用 Mr. 舊化漆的地棕色和汙漬棕等顏色，藉此添加雨水垂流和油漬痕跡。

▲車身正面比照下側的要領施加酒精漬洗法，不過要是整個正面都這樣做了，堆積塵埃的模樣會顯得欠缺疏密之別，只要為下半部～1/3左右的地方進行作業，就能充分地營造出立體感。

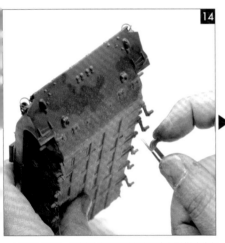

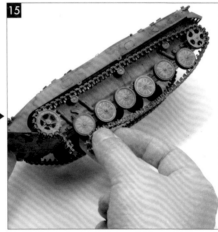

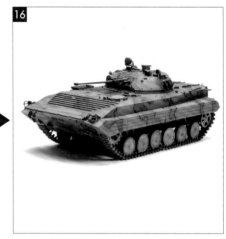

▲等酒精乾燥後，接著為車身正面下側添加泥漬濺灑到該處的痕跡。用尼龍筆沾取壓克力水性漆，再用手指撥動筆毛的方式進行作業。用不著再度施加酒精漬洗法，靜置等候乾燥即可。

▲為車身下側、底盤添加塵埃堆積、雨水垂流、油漬痕跡之後，再裝設路輪和履帶。一旦裝設完成，有些地方就會無法再度伸入漆筆處理，因此一定要先仔細檢查是否有遺漏添加汙漬之處。

▲僅針對車身下側施加的酒精漬洗法作業完成。由於酒精本身乾燥得很快，可供調整控制的時間很短，因此不要一舉對整體進行作業，分階段處理才是能避免發生失誤的訣竅所在。

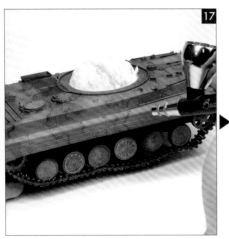

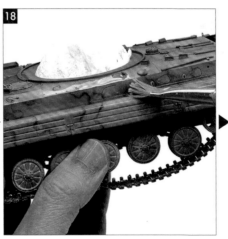

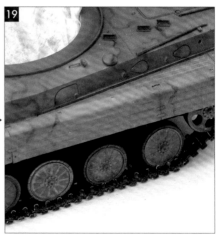

▲車身頂面的擋泥板角落亦是容易堆積塵埃處，因此以這類部位為中心用噴筆進行噴塗，雖然使用的塗料與車身下側相同，但塗布量要稍微少一點。

▲接著同樣按照先前的要領，用沾取大量酒精的漆筆進行漬洗。擋泥板上側和側裙凹陷處等部位，最好是設法調整成讓塵埃堆積在水平面上的狀態。

▲只要像這樣讓車身垂直面和水平面的塵埃堆積方式有所區別即可。另外，不要弄成「整個積滿塵埃」，而是要讓一部分地方能呈現疏密之別，這點可說是相當重要。

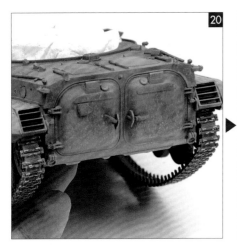

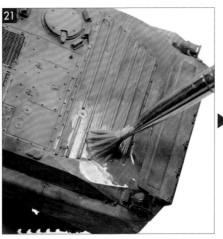

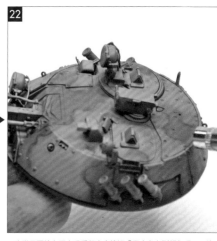

▲車身後側和正面一樣要添加濺灑到泥漬的痕跡。由於被履帶捲起的泥漬會大量濺灑到車身後側上，因此可以做得比正面更為醒目誇張。

▲車身頂面也要塗比側面更進一步稀釋的塵埃色。接著一樣是用酒精進行漬洗。就車身頂面來說，只要讓塵埃僅稍微堆積在細部結構的角落和凹槽裡即可，還請將這點銘記在心。

▲砲塔只要塗布至肉眼看起來會懷疑「當真有上到顏色嗎？」的程度就好。一旦用酒精漬洗法處理過之後，就會發現塗料其實上得比想像中更多。

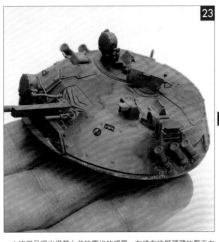

▲砲塔呈現出僅蒙上些許塵埃的感覺。在塗布這層薄薄的壓克力水性漆膜後，進一步以油畫顏料處理，更能發揮老化的效果。塗布塵埃色塗料時，應該要按照底盤→側面→頂面→砲塔的順序，愈塗愈稀薄，且水平面要比垂直面殘留更多塗料。

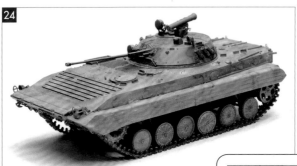

▲為整體施加過酒精漬洗法後的狀態，即使營造出疏密之別，但這只是重現「堆積塵埃」的狀態而已。以這個堆積塵埃的狀態為基礎，接下來還要進一步追加雨水垂流和油漬痕跡之類的舊化。酒精漬洗法頂多算是為後續作業打底的技法。

只要為在基本塗裝上進一步追加斑駁剝落的標誌，即可賦予另一段故事

添加塵埃表現後，果敢再次塗裝
藉酒精漬洗法呈現斑駁剝落的標誌

一般來說，車身標誌應該要在施加老化舊化前就黏貼或描繪才對，不過這次刻意改在施加酒精漬洗法之後才描繪。在此要介紹以這個方式來呈現斑駁剝落標誌的技法。

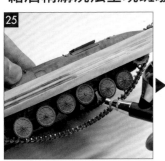

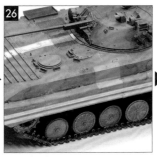

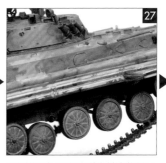

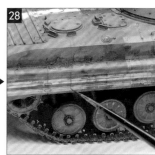

▲這次製作的烏克蘭軍車輛特徵在於有著白色條紋，首先就是塗裝出這個部分。在添加塵埃的表面上進行遮蓋，然後用噴筆來塗裝硝基漆的消光白。

▲車身頂面也要追加白色條紋，側面則是描繪出以烏克蘭國旗為藍本的識別標誌。這些都是拿噴筆用硝基漆進行噴塗而成。

▲塗料乾燥後，用沾取酒精的漆筆輕抹表面，這樣一來即可重現寫實的漆膜斑駁剝落痕跡。雖然效果做過頭並不好，但還是要為剝落幅度營造出輕重之別。

▲最後要用舊化漆的地棕色、汙漬棕等顏色描繪雨水垂流和油漬痕跡，這樣一來就大功告成。識別標誌處的垂流痕跡要等到做出剝落效果後再另行描繪出來。

▶ 就算是幾乎不會沾附到汙漬的砲塔，在天線基座和砲塔處增裝裝甲的下側還是會堆積些許塵埃。想像這樣設法控制到醞釀出韻味的程度確實很難，但酒精潑洗法卻也能應用在絕妙地拿捏這方面的髒汙幅度上。

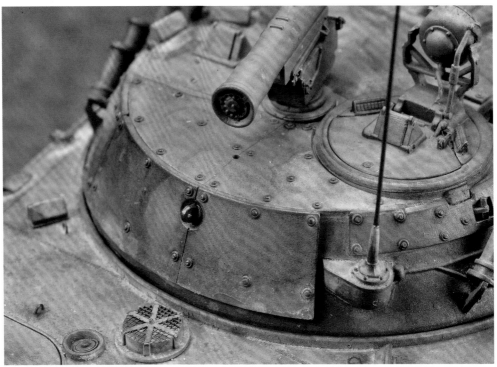

無論是難以運筆的造型複雜部位，或是不好拿捏幅度輕重的平面，均可重現自然的流動和堆積痕跡。這項技法也有著只要趁著完全乾燥前就能重新挑戰、反覆重做直到滿意為止的優點。

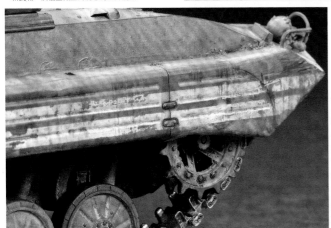

能自然堆積在合乎常理的部位
這就是酒精潑洗法的強項

不少人很喜歡BMP系列中的BMP-2，我也是其中之一。

製作上需要注意之處，在於實際車輛並沒有上下車身零件的接合線，必須為該處進行無縫處理才行。塗裝則是選擇現今在新聞影片中常見的烏克蘭軍版本。我是以綠色為底色，用噴筆塗裝褐色的雲狀迷彩後，再用噴筆以細噴方式呈現褐色部位的黑邊，有些地方則是用筆塗方式補色。這次塗裝車身時都是選用硝基漆。

這次是以解說運用酒精潑洗法來呈現塵埃為主，用意在於自然呈現塵埃堆積的模樣，頂多只能算是為後續的老化作業打好基礎。唯有搭配琺瑯漆或油畫顏料施加老化作業，才能進一步發揮效果。若是僅用酒精潑洗法處理就當作大功告成，或是先施加老化才進行酒精潑洗法，看起來會欠缺疏密和輕重之別，整體給人半吊子的觀感，還請特別留意這點。

（文／竹內邦之）

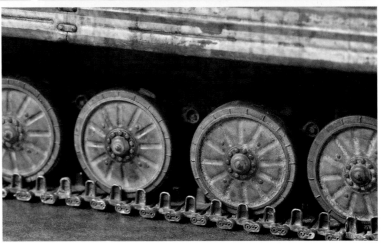

米格・希曼尼茲乃是世界知名的頂尖模型師。他在施加舊化時，究竟是按照什麼樣的流程進行作業呢？在此要從頭到尾為大家介紹。

雖然P.26已經介紹過米格・希曼尼茲先生的舊化技法，本章節仍要試著以「他是如何正式為一輛戰車施加舊化？」為主題，介紹其作業過程。有別於先前講解的基礎技法，接下來介紹的流程完全是以營造寫實感為優先。他在完成基本塗裝之後，經由施加數道舊化手續，造就具備莫大視覺資訊量的作品。

值得注目之處在於以呈現「中東地區所運用的車輛」為目標，據此規劃繁複的作業流程，而且令人吃驚的是，每項作業皆具備意義。從基本塗裝開始的上色作業就相當繁雜，先前介紹過的各種工具材料在不同階段會陸續派上用場，著實令人訝異。然而每道程序都與打算呈現的成果密切相關，絕無累贅。雖然作業程序乍看之下極為複雜，但一切都有其用意，這正是米格派技法的強項所在。　　　　　　　　　　　　■

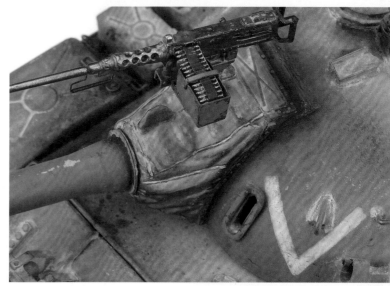

以色列均戰車 提蘭5（改造）
TAMIYA 1/35 射出成形塑膠模型組
發售中　未稅價4300円
㈱TAMIYA　☎054-283-0003
製作／米格・希曼尼茲

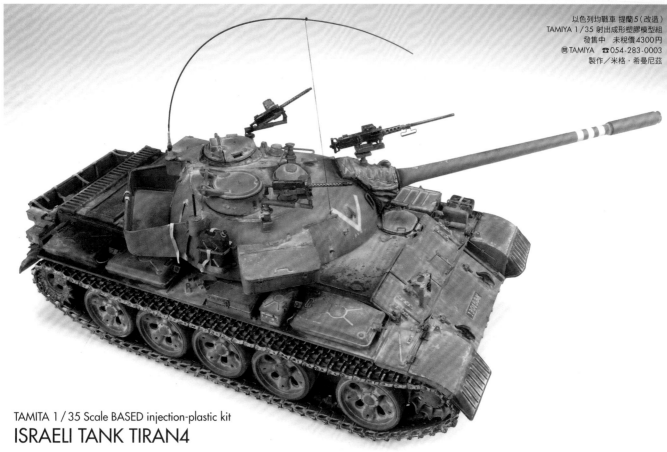

TAMITA 1/35 Scale BASED injection-plastic kit
ISRAELI TANK TIRAN4

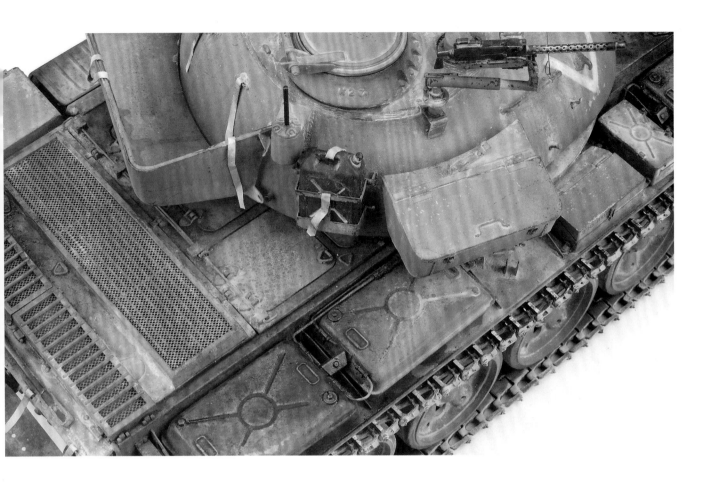

現今製作模型時，思維是否淪於僅僅追求基礎的現實主義和原創性了呢？就現實主義來說，設法將實物模樣套用或複製到縮小的比例上，這確實是模型的原點。不過光是在模型上講究何謂正確的面貌，其實還是有所不足，唯有進一步賦予非凡的原創性，以及能令所有觀賞者都驚訝不已的魅力才行。想要追求原創性，其實還有製作嶄新題材或超冷門車輛，或是為車輛添加出人意表的標誌等諸多手法可行。不過原創性亦能經由為整體施加舊化、特效塗裝，以及老化效果之類的方式營造出來。

這次採取以 TAMIYA 製提蘭 5 為基礎，搭配 LEGEND 製提蘭零件套組改造出提蘭 4 這種古典製作手法來完成戰車模型，再以此為例，講解後續的所有塗裝工程。範例這輛戰車本身就是個難題沒錯，不過當中一個門檻就是該如何讓基本塗裝不淪於單調。該如何讓這種有著單板塗裝的車輛看起來像是在沙漠中使用過，這也是不得不克服的第二個難題。若是塗裝成色彩繽紛的迷彩版本，那麼該模型究竟是處於冬季環境下，還是沙漠環境中呢？想要推出這類特定的地理／氣候條件也就容易多了。以設計得宜的迷彩來看，確實能夠充分發揮指出背景所在的功能，可是當車輛採用單色塗裝時，要是沒有任何掉漆痕跡或汙漬的話又會如何呢？二戰時期德國非洲軍的戰車雖然只採用單一沙漠色塗裝，但是嚴酷環境造成漆膜剝落或褪色，露出在沙漠基本色底下的戰車灰，這類情況也就普遍可見。託這件無可撼動的事實之福，模型師就算沒做出那麼多效果，亦能營造出深具魅力的面貌。範例這件提蘭正如參考照片給人的印象，幾乎看不到掉漆痕跡或褪色的狀況。將提蘭這輛戰車比照梅卡瓦或 M1 艾布蘭這類現役戰車的形式塗裝時，模型師立刻卡在問題的核心。畢竟這種車輛在構造和使用素材的物理性質上都不同，無法比照德軍虎式或蘇聯軍 T-34 的方式來詮釋。既然沒辦法運用多層次色階變化風格技法、黑＆白技法之類能技巧性地在照片上展現視

覺效果的手法，那麼究竟該如何表現出寫實感才好？可說是令所有模型師煩惱不已的課題。

此外尚有一個重大的問題，那就是戰車真正的顏色到底是什麼樣子？這同樣是爭論多年的大哉問，各方模型師數十年來設法分析應有的顏色、自行詮釋，抑或純粹改用近似顏色，只要是想得到的方法幾乎都嘗試過⋯⋯應該是吧。那麼到底怎樣才算是準確的真正顏色呢？為什麼基準會如此不一致？難道顏色就不能像重量或長度一樣，無論在歐洲還是中國，10 公分這個長度都是共通不變的──類似這樣的明確量值計算方法嗎？

其實，顏色還是有辦法測量出數值的。無論哪種顏色，都能計測出化學性質，只要有了這類數據，實驗室就能正確地複製出來。若是有了色彩專門學家和充足的測量機器，那麼無論哪個顏色都能縝密地還原。一個具體的例子，就是 AMMO 精確重現 IDF（以色列國防軍）自 1980 年代起使用至今的顏色。該顏色是拿直接從以色列取得的色票，以及梅卡瓦 IV 已塗裝的零件作為分析依據。對熟練的研究團隊來說，想要正確複製出現役顏色其實並非難事。而這件提蘭 4 範例所使用的，正是 AMMO 在 100% 重現下所複製出的顏色。這件範例就是要試著挑戰為模型塗裝實物的顏色後究竟會呈現何等樣貌，至於該如何判斷各個品牌的可靠性和正確度，終究還是取決於模型師對廠商的信任度。

回頭來說這件提蘭 4 的範例吧，範例是採用 100% 直接重現梅卡瓦所有顏色，亦即自 1980 年代起使用的該顏色來塗裝。問題在於無論是高光色、多層次色階變化風貌，還是增添明暗對比這些營造效果的手法，在基本塗裝階段都派不上用場。就結論來說，最後找出的答案是比照實際戰車模樣，在表面疊加應有的效果，也就是採用與現實相同的方式來呈現。

（文／米格・希曼尼茲）

▼這件提蘭 4 範例，是以 TAMIYA 製提蘭 5 為基礎，搭配 LEGEND 製提蘭 4 用改造套組。這款 LEGEND 製套組真的很不錯，內含武裝、燃料槽、蝕刻片零件等細部修飾所需的所有材料，齊全程度甚至遠乎模型玩家的想像。另外亦使用 RB Model 推出的鋁製砲管，以及 FRIUL MODEL 推出的金屬製履帶。實際更不只如此，這件模型本身可是要送給田宮先生本人的特別作品呢。

▲ AMMO by Mig Jimenez 發行的《提蘭戰車照片集 in 黎巴嫩內戰》，刊載許多正確性和真實度遠乎過往一般模型的照片，令人目不轉睛。參考這些資料塗裝吧！

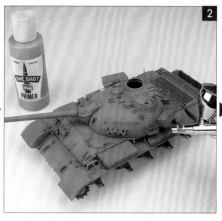

▲ 為了讓基本塗裝足以負荷接下來會反覆施加的髒汙和老化等效果，事先塗布打底劑是不可或缺的環節。這方面選用 A.MIG-2024 高效能灰色底漆補土來充分噴塗車輛整體。

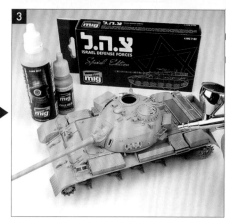

▲ 首先要塗裝的，正是位於最表層迷彩底下的沙漠色，這部分選用 A.MIG-0132 現實以色列國防軍沙灰色73。塗裝時不僅加入30%的 A.MIG-2017 透明度添加劑加以稀釋，在加強深淺對比的同時，亦避免將表面整個上滿顏色。

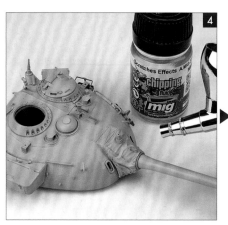

▲ 接著是厚厚地噴塗 2 層 A.MIG-2010 剝落掉漆效果液（必須內斂些），第 2 層要等到第 1 層乾燥後再進行噴塗。

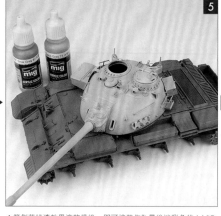

▲ 等剝落掉漆效果液乾燥後，即可塗裝作為最後迷彩色的 A.MIG-0131 現實以色列國防軍西奈灰82。這是一種暗沉許多的顏色，就算是從照片也能明顯看出這兩種顏色的差異。

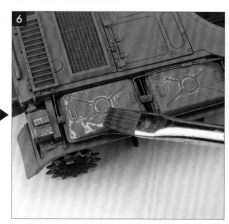

▲ 靜置數分鐘後，等到塗料乾燥到就算用手觸碰也沒關係時，即可用沾水的漆筆進行擦拭，藉此讓較暗沉的顏色剝落、留下傷痕。這樣一來掉漆和傷痕底下就會露出先前塗裝的迷彩色了。

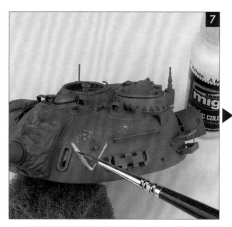

▲ 由於實際車輛的部隊標誌是手繪而成，因此用少量的水稀釋壓克力水性漆 A.MIG-0050 消光白，並且用細筆手工描繪，這可是最為貼近實物的重現方式喔！

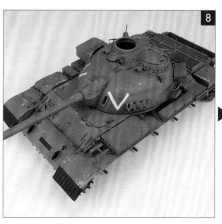

▲ 接著是對線條粗細、標誌的形狀與大小進行最後調整。

▲ 以希伯來語書寫的警告標誌，亦是用壓克力水性漆搭配細筆手工描繪而成。

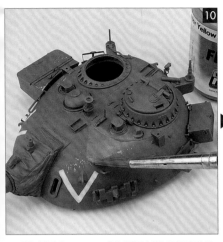

▲屬於濾化漆的A.MIG-1507黃綠塗裝用皮革色具有兩種效用。不僅能讓迷彩色顯得既暗沉又老舊，還能發揮讓先前各顏色融為一體的效果。

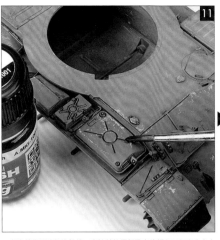

▲與先前的照片相較後，應該就能了解戰車的顏色已經產生多大變化吧。靜置24小時等濾化液乾燥後，照理來說要用更暗沉的顏色進行水洗才對，不過這次的基本色來說，採用A.MIG-1001非洲軍水洗漆來處理剛剛好。與濾化作業相反，水洗時要將稜邊部位、角落、凸起結構周圍，以及紋路等處視為重點進行塗布。

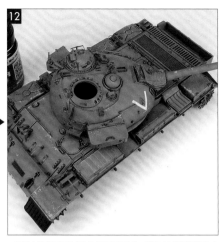

▲等到水洗漆的溶劑成分充分發揮掉之後，便要立刻以漆筆沾取少量的A.MIG-2019琺瑯系無臭溶劑，謹慎擦拭掉多餘的水洗漆。等到濾化和水洗作業都告一段落後，車輛就會產生對比與寫實感了。

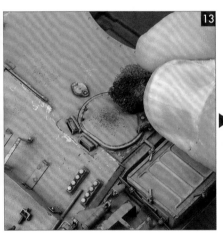

▲這次要做出生鏽得深到連鋼鐵層都露出來的掉漆痕跡。首先是用海綿片沾取暗棕色的A.MIG-044掉漆色，然後在戰車兵乘降處一帶添加掉漆痕跡和傷痕

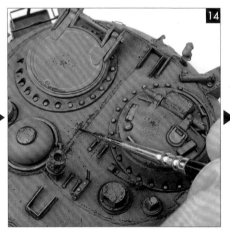

▲為利用海綿技法添加的掉漆痕跡做最後的修飾時，雖然是要用細筆描繪出更大的掉漆痕跡，不過這時要派上用場的同樣是A.MIG-044掉漆色。

▲在稜邊部位等處要細膩地描繪出靠得相當緊密的掉漆痕跡。藉由這三種掉漆痕跡的搭配，即可呈現以極為複雜且寫實為魅力所在的舊化效果。

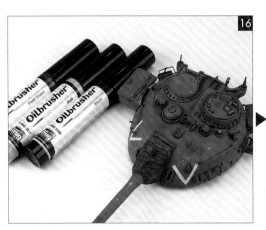

▲再來是為主砲基座處的防塵用防水布罩進行塗裝。雖然一開始應該要用較暗沉的軍綠色來塗裝基本色才對，不過其實只要其色調合適就行了。接著要為凹凸不平的皺褶處添加高光色和陰影色，這方面會拿本身設有筆刷的油畫筆來上色。

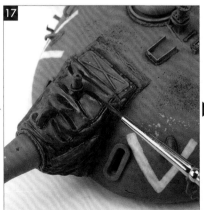

▲首先是為油畫筆的A.MIG-3500黑色多少加入一些油畫筆A.MIG-3506原野綠色進行調色，以便為陰影部上色。混合塗料時要在調色盤上處理，然後針對凹處筆塗上色。

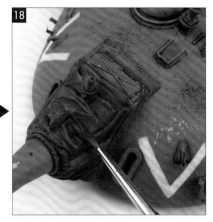

▲靜置一段時間等候這種油畫顏料乾燥，然後用漆筆以輕輕地擦拭的方式抹散開來，藉此融色。

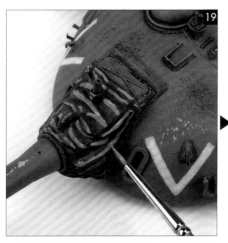
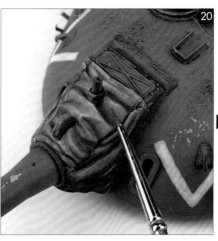
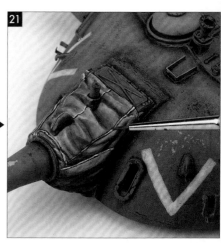

▲再來應該要以皺褶上側的凸起部位為中心，按照相同要領塗布高光色才對，不過這次要改用油畫筆A.MIG-3517皮革色加入少量3506原野綠調出的顏色來塗裝。

▲靜置數分鐘，等待油畫顏料乾燥後，用漆筆沾取少量純粹的A.MIG-2019琺瑯系無臭溶劑進行擦拭，藉此讓顏色能暈染開來。

▲這樣一來凸起部位就顯得相當明亮清晰，凹處則是暗沉深邃，營造出3D效果。最後是為縫合部位塗布比防水布整體更明亮些的壓克力水性漆。至於縫線的稜邊部位則是要塗布陰影色，藉此凸顯立體感。

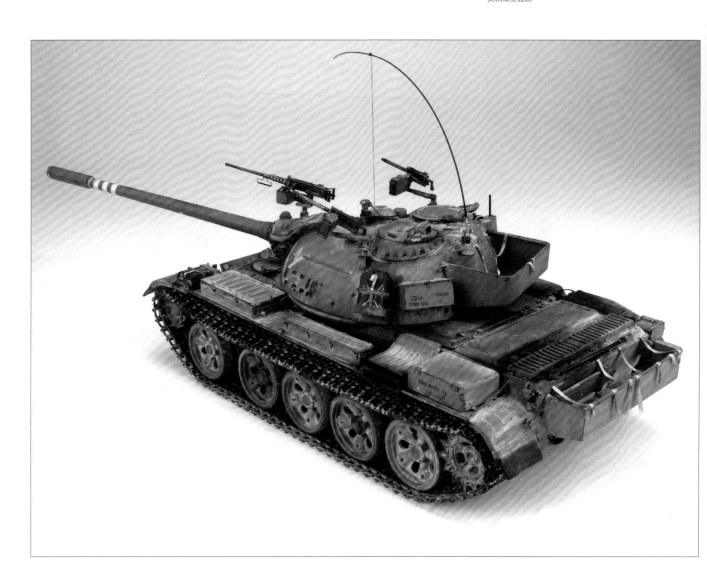

舊化的第一道作業，就是為了添加塵埃汙漬和鏽痕而進行定點水洗。在設法為車輛整體營造出立體感之餘，亦要細膩地調整質感表現。

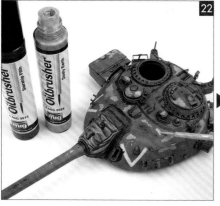

▲油畫筆不僅能為車身的角落添加陰影，亦能凸顯平時總是被陽光曝曬而嚴重褪色的色彩，使得顏色明度較亮的部位。首先用A.MIG-3513星艦汙漬色為陰影部塗布油畫顏料。由於上側部位需要提高明度，因此要改用類似塵埃的明亮顏色，選擇A.MIG-3523塵土色似乎很不錯。

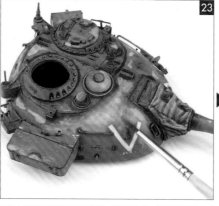

▲為上側塗布前述的明亮色塗料，營造褪色感；角落等陰影部和需要凸顯暗色塵土處則塗布暗沉色。使用油畫筆能夠輕鬆地塗繪或抹開油畫顏料。若有必要，也可用漆筆沾取少量的A.MIG-2019琺瑯系無臭溶劑，使顏色盡一步暈染開來。

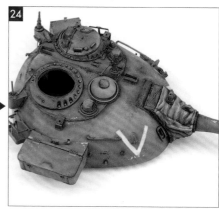

▲這樣一來，在高光色和陰影色的襯托下，深具立體感的日曬褪色迷彩就完成了。接著就是靜置24小時等候舊化效果乾燥了。

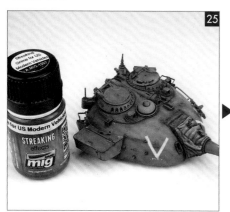

▲雨水垂流痕跡是戰鬥裝甲車輛絕對不可或缺的汙漬效果。這次要選用A.MIG-1207美國現用車輛用垂流汙漬色來呈現，這是一種偏灰的棕色。這部分只要讓塗料在砲塔的曲面上順著引力作用垂流即可。接著是用漆筆沾取少量A.MIG-2019琺瑯系無臭溶劑輕輕地擦拭雨水垂流痕跡，藉此將塗料抹散開來。

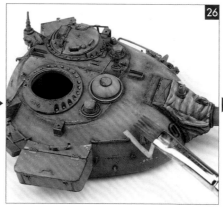

▲經由擦拭進行融色，使雨水垂流痕跡能暈染開來。該讓效果成顯得多淡，一切取決於個人喜好。

▲車身上的效果也是用油畫顏料和垂流汙漬色來呈現。即使尚未添加土塵效果，光是目前的舊化就已經讓戰車顯得十分具有看頭了。為了讓土塵效果能呈現必要的立體感，接下來就要使用明中暗這3種明度的質感粉末來處理。這方面選用了A.MIG-3002淺灰塵、A.MIG-3003北非灰塵，以及A.MIG-3004歐洲土。

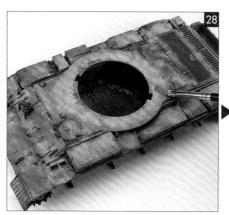

▲用較大的平筆沾取質感粉末，然後塗布在容易堆積塵土的部位上。雖然3種質感粉末應該不要完全混合在一起，而是要以不規則地塗布才對，不過還是要刻意保留一些沒塗布到的地方；至於角落和深處則是要多堆疊一點。

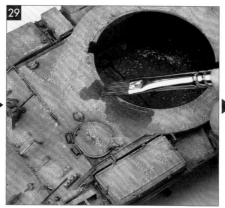

▲要固定質感粉末時，用漆筆沾取A.MIG-2019琺瑯系無臭溶劑進行滲染即可。此時只要讓筆尖輕觸表面，溶劑就會自動滲染進質感粉末裡。

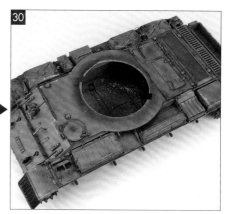

▲謹慎地逐步將所有質感粉末都滲染溼潤。溼潤時的顏色會變得暗沉許多。

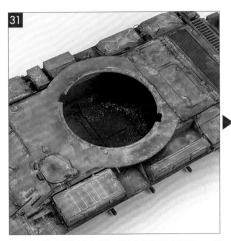

▲顏色在乾燥後就會恢復原樣，塵土色也會固定在塗料上。一開始為整體添加的效果通常會顯得過於誇張了些，因此為了營造寫實感起見，接下來要把不夠自然的地方擦拭乾淨。

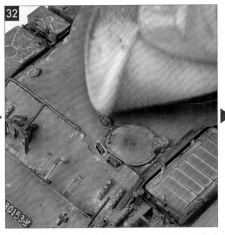

▲要擦拭質感粉末時，拿化妝用海綿來處理是最適合的。只要以稜邊部位、角落、細部結構周圍殘留塵土汙漬為原則，謹慎地進行擦拭，即可僅將不滿意的地方給擦拭乾淨。

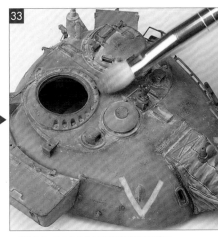

▲較狹窄處，改拿較小的化妝用海綿筆來處理即可。

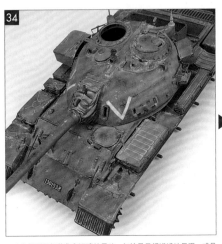

▲為模型添加舊化和汙漬效果時，無論是只想淺淺地呈現，或是要處理得誇張醒目都行，同樣取決於個人喜好。

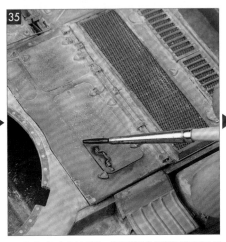

▲用質感粉末添加塵土汙漬後，接著是用暗色為開闔式艙蓋和金屬網罩周圍的溝槽進行水洗。由於這類部位頻繁地開闔，因此接縫處不會有塵土堆積。要讓水洗液滲流進凹狀紋路和複雜的細部結構周圍時，選用圓筆會比較便於作業。

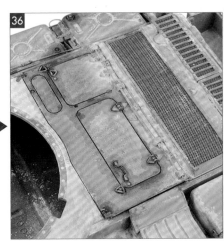

▲雖然水洗作業有時也會產生小幅度的暈染，不過乾燥後也就看不出來了。

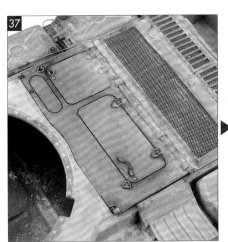

▲若是暈染痕跡在乾燥後依然很明顯，那麼只要再用漆筆沾取A.MIG-2019琺瑯系無臭溶劑抹散開來，這樣就不成問題了。

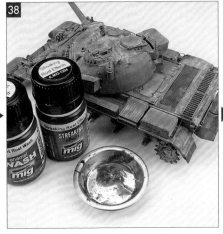

▲以在沙漠這類嚴苛環境下使用的裝甲車輛來說，還是有些部位會生鏽得很快。最適合呈現這類效果的，正是A.MIG-1004淺鏽色水洗液和A.MIG-1204垂流鏽漬色。

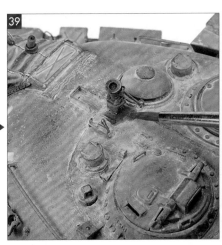

▲要呈現該效果其實相當簡單。只要根據生鏽幅度調整漆筆的顏色沾取量，然後塗布在必要的部位上就好。

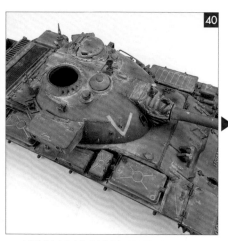

40

▲由於淺鏽色水洗液比垂流鏽漬色更為鮮豔明亮，因此可以用來隨心所欲地調出介於兩者之間的各種鏽色。接著只要用琺瑯系無臭溶劑予以稀釋，亦可重現淺淺地帶點顏色的效果。

41

▲只要選用壓克力系的水洗漆，亦可輕鬆地為塗布質感粉末以添加塵土效果的部位營造出立體感。路輪的橡膠部位就非常適合塗布水洗漆，在此選用 A.MIG-0105 塵土色水洗漆來處理。

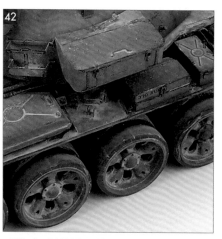

42

▲這樣一來，塵土就會顯得沉穩許多，看起來變得極為寫實。對於想要把塗布過質感粉末處弄得更髒時，這個方法能發揮很不錯的效果。

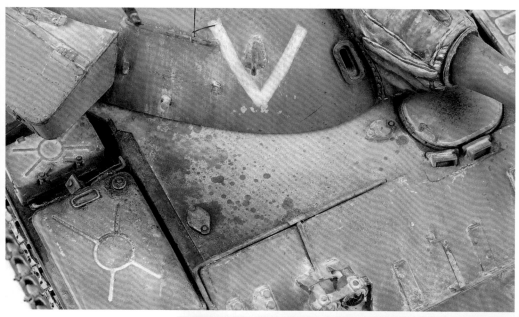

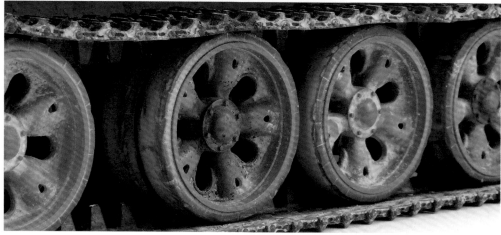

為車輛整體施加舊化告一段落後,接著要進行定點處理的作業。在此要局部添加油漬,營造出隨著不同汙漬而呈現的相異質感。

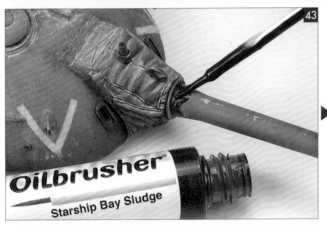

▲投入戰爭的各式裝甲車輛上幾乎都能看到汽油、潤滑脂造成的汙漬,可說是相當常見的汙漬種類,也是作品值得一看之處,對於增添魅力來說效果十足。接著要以主砲基座為例,示範如何薄薄蒙上一道潤滑脂汙漬的方法。在此選用油畫筆的A.MIG-3532星艦汙泥支架色呈現。

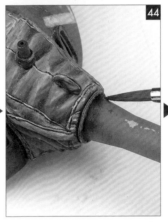

▲首先是用漆筆沾取少量A.MIG-2019琺瑯系無臭溶劑,藉此將油畫筆的油畫顏料給抹散開來,進而調整沾附汙漬的量。

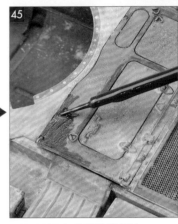

▲這個手法也能應用在引擎艙蓋等部位上。

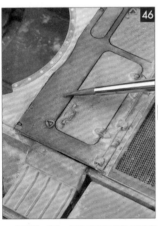

▲排氣網、路輪、各個可動部位等常見潤滑脂之類油漬外漏的地方均可派上用場。

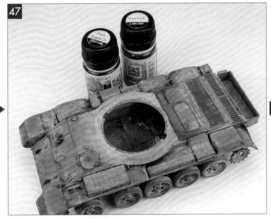

▲接下來要介紹如何重現車輛在充滿塵埃的環境下使用後,油漬滲染到沾附土塵處所留下的汙漬。這方面會使用到A.MIG-3007暗土色這款質感粉末,以及A.MIG-1408新引擎油色這款琺瑯漆。

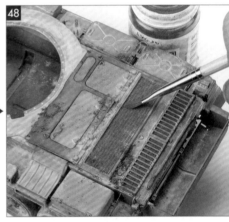

▲首先用漆筆大範圍塗布質感粉末。這部分要以引擎艙周圍的冷卻水和燃料槽的注入口一帶為塗布重點。如果是前述部位以外,但合乎可能出現油漬的道理,當然也能塗布在該處予以凸顯。

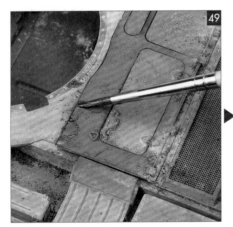

▲接著是將A.MIG-1408新引擎油色塗布在剛才已添加質感粉末處。若是希望琺瑯漆的特效液能更易於流動,那麼就用A.MIG-2019琺瑯系無臭溶劑加以稀釋吧。

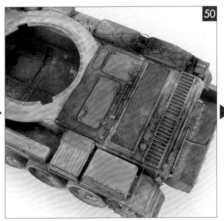

▲可別忘了這類汙漬在實際車輛上會隨著紋路和高低落差的轉折而中斷。若是不小心把新引擎油色塗布成不太可能出現的模樣,也只要用漆筆沾取A.MIG-2019琺瑯系無臭溶劑抹散開來就好。

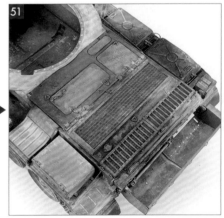

▲雖然汙漬在溼潤狀態時會顯得較暗沉,不過乾燥後就會變成明亮的顏色了。若是用新引擎油色進行滲染後,覺得看起來還不夠溼潤的話,就搭配不同溼潤程度的滲染來調整看看吧。

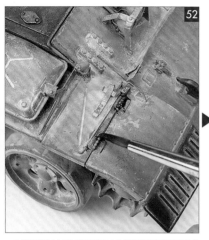

▲只要使用 A.MIG-1008 暗色水洗液這類顏色較暗沉的塗料進行水洗,即可為艙蓋和擋泥板等處的合葉部位重現潤滑油滲染痕跡。

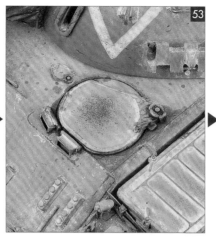

▲某些合葉部位的水洗量要多一點,藉此重現潤滑脂或潤滑油溢到周圍的模樣。

▲論到其他同樣具有魅力的效果,就屬油漬滴落到沾附土塵處時濺灑開來造成的深色滲染痕跡了。在此要拿 A.MIG-1408 新引擎油色經由濺灑法來重現這類汙漬。

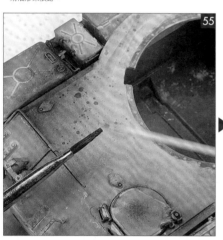

▲這類汙漬塗料維持瓶裝濃度直接使用也行,不過若是希望滲染痕跡顯得淺一點的話,那麼就用 A.MIG-2019 琺瑯系無臭溶劑加以稀釋吧。只要用牙籤來撥動,即可大致控制飛沫濺灑的方向。

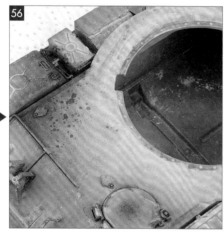

▲建議最好先在廢棄紙張上測試這個技法的操作方式,等到能掌握飛沫大小後再正式對模型進行作業。

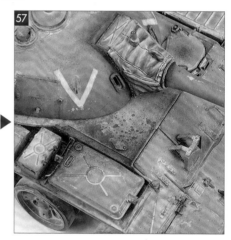

▲反覆操作這個技法後,即可增加沾附到飛沫的數量。為前述的汽油、潤滑脂類滲染痕跡搭配這個效果,看起來會更具有如同真正車輛的寫實感。

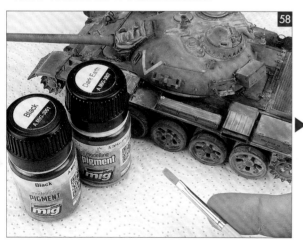

▲克服施加舊化與土塵效果的關卡後,再來只要添加收尾的效果,以及最後的細部修飾,整體模型也就大功告成了。引擎排氣管處通常會沾附著由廢氣和外漏油漬混合而成的重度汙漬對吧?在此要用 A.MIG-3001 黑色和 A.MIG-3007 暗土色這 2 款質感粉末,重現那種混合廢氣煤和塵土的汙漬。

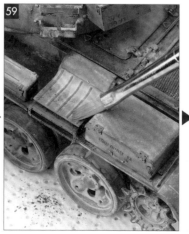

▲首先是為排氣管的開口部位添加暗土色質感粉末,這時還要稍微延伸到開口部位的周圍。接著用漆筆稍微塗抹,讓質感粉末能附著在該處。

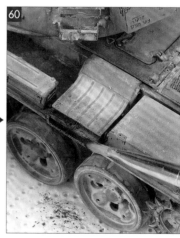

▲再來為排氣管的開口部位塗抹黑色質感粉末,不過可別把先前的暗土色完全覆蓋掉了。

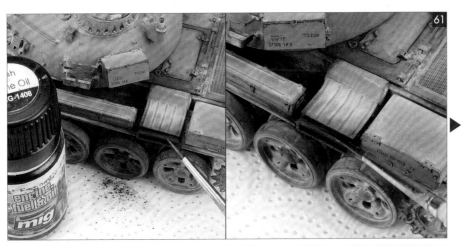

▲謹慎地將沒附著在表面的質感粉末輕輕吹掉，然後為開口部位塗布少量的 A.MIG-1408 新引擎油色，這樣即可重現排氣時因為混合油漬而顯得黏呼呼的效果。

▲最後是輕輕地潑灑新引擎油色。這樣一來即可寫實地重現排氣管處的汙漬了。

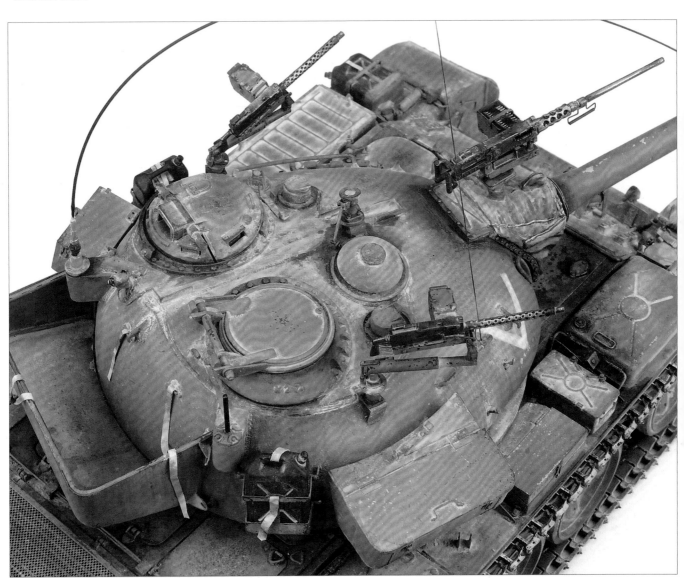

接下來終於要進入完工修飾階段了。在這個程序中，不僅要讓先前逐步添加的各種舊化效果融為一體，亦會設法凸顯某些部位的效果。

▲履帶為金屬製零件，因此要先浸泡在醋裡，用廢棄牙刷整個刷乾淨。接著改浸在A.MIG-2020金屬履帶用染色液裡，再次用廢棄牙刷整個刷過一遍，刮出殘留在各履帶板縫隙間的氣泡。

▲用染色液讓金屬表層氧化變黑後，履帶看起來就像是生鏽了一樣，顯得非常有寫實感。

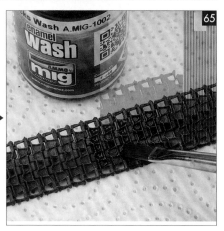

▲接著是用A.MIG-1002履帶水洗液進行水洗。雖然用平筆將水洗液廣泛地塗布在履帶整體上就好，不過角落處還是要多塗一點，然後靜置等候乾燥。

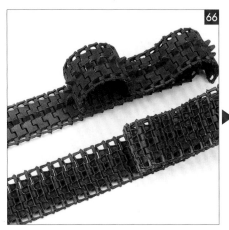

▲這道水洗作業會讓凸起部位顯得更醒目，所有的高低落差處都變得清晰可辨。

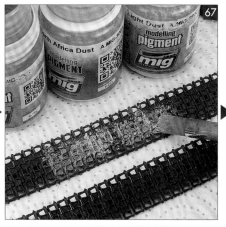

▲接下來和車身一樣，用質感粉末重現履帶上沾附的土漬吧。首先是將多種顏色的質感粉末不規則地灑在履帶上。顏色未混在一起處會產生很自然的立體感。

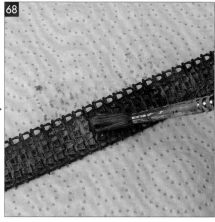

▲再來是用較大的漆筆沾取A.MIG-2019琺瑯系無臭溶劑，藉此將質感粉末給染溼，確保能附著在表面上。

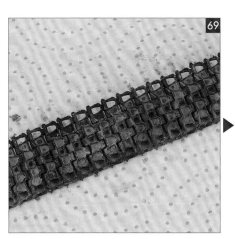

▲質感粉末在乾燥後就會恢復原有的顏色，如此一來色調分明且寫實的塵土類汙漬就完成了。

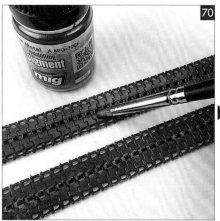

▲由於履帶與路輪相接觸的面會彼此摩擦，再加上履帶的接觸部位為橡膠製品，因此該處沾附到的汙漬會少一點。在此要用A.MIG-3009槍鐵色質感粉末來重現這點。

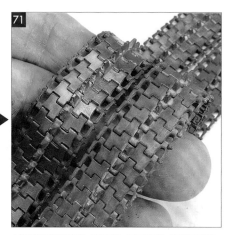

▲想擦拭掉質感粉末時，就用平筆、化妝用海綿、棉花棒之類物品來處理吧。不過最為方便的，還是橡膠擦拭筆這款工具。一旦擦拭過金屬色的質感粉末後，該處就會產生絕妙的金屬感。

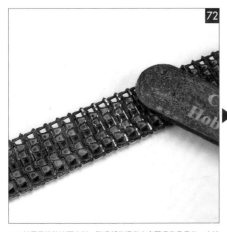

▲以履帶的貼地面來說，防滑部位通常也會顯得亮晶晶的。由於是金屬製履帶，因此要重現這點也相當簡單，只要用較細的砂紙輕輕地打磨這類部位即可。

▲這樣一來，履帶的舊化就很完美了。底盤一帶確實很像是在沙漠環境中運用過的模樣呢。

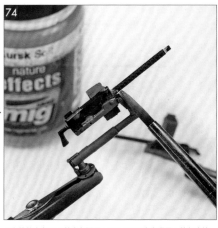

▲為機槍上色吧。基本色選用A.MIG-0032半光澤黑。槍架也塗裝成和車身的迷彩相同。接著為機槍和槍架都塗屬於暗棕色的A.MIG-1002履帶水洗液。角落處則是添加少許A.MIG-1400庫斯克泥，藉此重現沾附在該處的些微塵土。

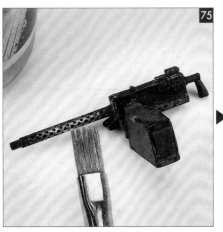

▲為槍管一帶筆塗A.MIG-044剝落掉漆效果液，藉此與先前施加在砲塔上的各種效果營造出整體感。之所以用壓克力水性漆A.MIG-0191鋼色進行乾刷，用意在於重現槍管因為反覆過熱而導致發藍處理層劣化的狀態。

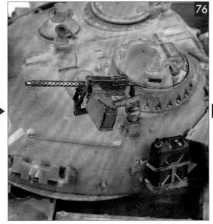

▲雖然對機槍的醒目稜邊稍微施加乾刷，卻也控制得較內斂，不會顯得太誇張。像這樣為機槍添加汙漬後，也就營造出久經使用的感覺，與這輛戰車的最後修飾顯得十分相襯呢。

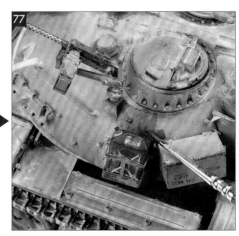

▲若希望讓對比分明的幅度稍微弱一點，或是有想要吸引住觀賞者的目光之處，那麼亦有滲染效果這個方法可用。這方面選用A.MIG-2015瀅潤效果色和A.MIG-1408新引擎油色。事先用A.MIG-2019琺瑯系無臭溶劑將塗料調得稀一點，即可將效果控制得較內斂。

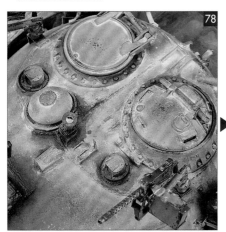

▲為了讓沾附塵土處的對比感更強，因此試著為砲塔的其他地方增添瀅潤感吧。這方面是拿用琺瑯系無臭溶劑稀釋過的瀅潤效果色來重現滲染痕跡。等該塗料乾燥之後，若是希望能更凸顯出瀅潤感，那麼也只要再次塗布即可。

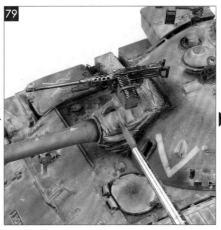

▲亦對槍架基座、砲管基座，以及艙蓋周圍等凸起部位進行相同的作業。接著再用新引擎油色將某些部位的明度調整得低一點。

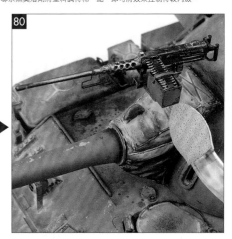

▲為了讓主砲基座處布罩的汙漬能與車身其他部位融為一體，因此必須在上側添加少量塵土。以這類細微部位來說，先用琺瑯系無臭溶劑溶解塵感粉末，再以漆筆塗布即可。

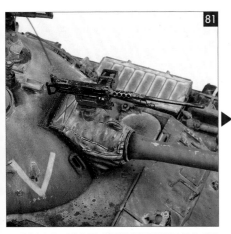

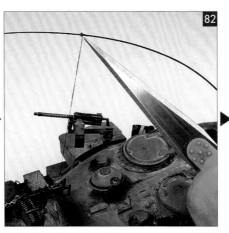

▲等乾燥之後,拿化妝用海綿輕輕擦拭皺褶部位的凸起處,藉此讓塵土能以殘留在皺褶的凹陷處為主。車頭燈也是用相同要領來添加塵土。

▲裝設天線後,用A.MIG-8017彈性張線(0.02mm)做出乘員常追加的天線防震線。由於彈性張線本身較為柔軟,因此必須調整成緊繃狀態才行。

▲最後是裝設貨物和裝載品的固定帶。製作方式其實很單純,只要為紙張塗上A.MIG-0038淺木色即可。這樣一來,塗裝和舊化的主要效果就補齊了,只要為模型添加細部修飾和值得一看之處,即可將車輛的魅力和寫實感提升到更高的層次!

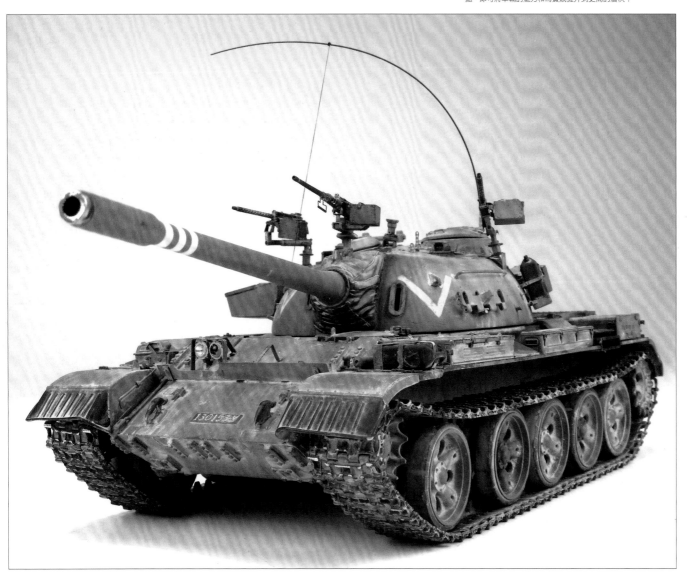

襯托出戰損加工的
舊化塗裝法

戰損表現能夠比純粹透過塗裝呈現的舊化,傳達戰鬥的嚴峻程度。這是一種包含對零件本身加工在內的複合技法。

說來理所當然,不過戰車原本就是用來戰鬥的車輛,自然會有中彈的時候。即使靠著塗裝來重現沾附到的汙漬、經年累月產生的劣化表現,能夠表達的舊化幅度還是有其極限。以零件脫落、破損之類足以造成車輛本身形狀改變的戰損狀況來說,要是不改造模型組本身的零件,就無法充分地表現出來。

因此,本章節將會以追求包含零件加工在內的戰損表現方法為目標。重點在於動手製作前,一定要充分思考完成時將會呈現何等面貌。明確掌握「該為哪些部位添加什麼樣的戰損表現」這個終點,對於後續要進行的製作、塗裝,以及舊化是絕對不可或缺的方向。擋泥板脫落之類的損傷算是相對容易做出,不過若是要呈現砲塔上殘留的跳彈痕跡、燃料槽外殼較薄處產生扭曲變形之類的損傷,就得格外審慎擬定製作計畫,並據此一步步加工了。要做到這個程度確實難了點,但作品完成後,肯定會散發出獨一無二的存在感。■

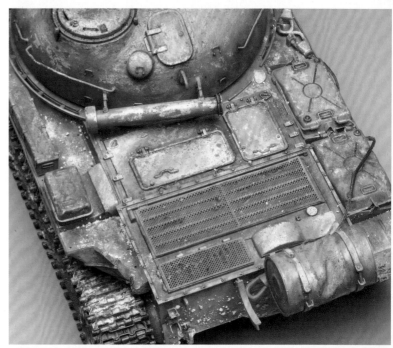

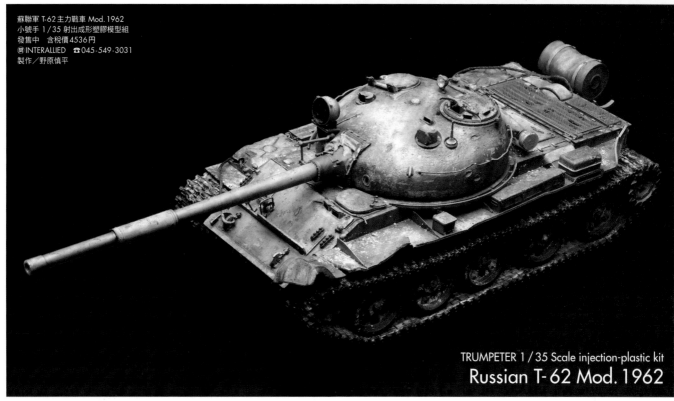

蘇聯軍 T-62 主力戰車 Mod. 1962
小號手 1/35 射出成形塑膠模型組
發售中　含稅價 4536 円
⎡INTERALLIED　☎045-549-3031
製作／野原慎平

TRUMPETER 1 / 35 Scale injection-plastic kit
Russian T-62 Mod. 1962

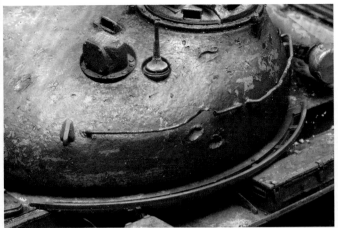
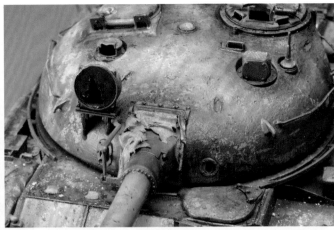

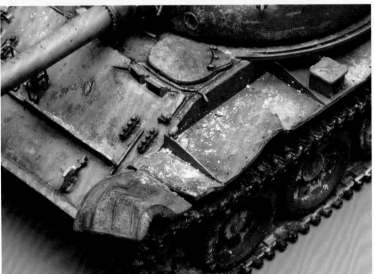
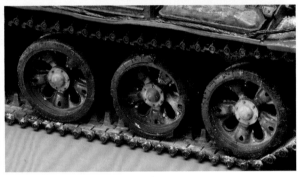

塗裝和戰損痕跡都是以曾在阿富汗歷經嚴苛考驗的車輛為藍本。包含在山岳地帶狹道行進而被擠壓壞的擋泥板、壓過石頭導致受損的路輪在內，可說是力求將這輛車所經歷的環境徹底展現。以質感粉末施加舊化時，也是以山岳地帶的沙土和岩石為藍本，還利用MODELKASTEN製超級質感粉末做出結塊的顆粒，附著在車身表面上。或許整體看起來像是施加過於誇張的戰損和舊化表現，但實際使用於阿富汗的車輛確實是蒙受嚴重的損傷。要製作戰損版模型時，隨著構思出作為藍本的車輛和戰場，並據此選定模型組後，要製作出何等損壞模樣的靈感也會不斷湧現。

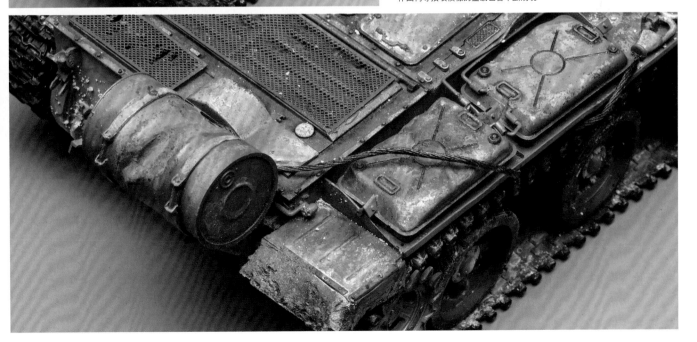

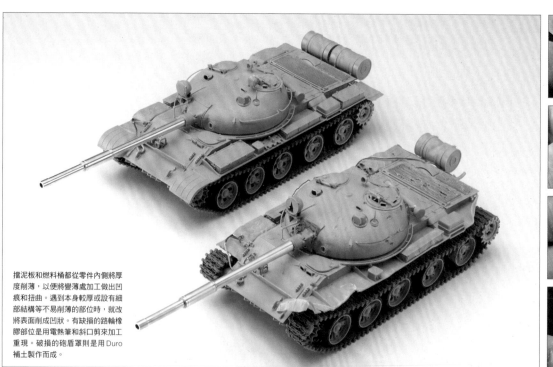

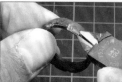

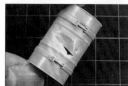

擋泥板和燃料桶都從零件內側將厚度削薄，以便將變薄處加工做出凹痕和扭曲。遇到本身較厚或設有細部結構等不易削薄的部位時，就改將表面削成凹狀。有缺損的路輪橡膠部位是用電熱筆和斜口剪來加工重現。破損的砲盾罩則是用 Duro 補土製作而成。

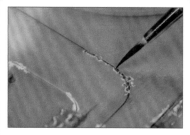

施加雙重掉漆痕跡
凸顯戰損狀況

以歐美模型玩家偏好的掉漆表現來說，也有先塗布比基本色更明亮的顏色，然後才在內側塗布掉漆色的做法。這通常是用筆塗方式呈現，不過在此改用髮膠或矽膠脫模劑來處理。

剝落造成的凹凸起伏

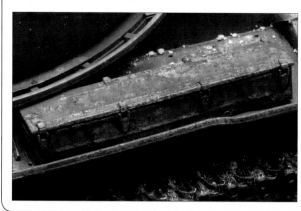

使用矽膠脫模劑或髮膠做出掉漆痕跡時，可以真實呈現漆膜剝落的效果。因此雖然厚度極薄，卻能讓表面產生凹凸起伏。這點其實和薄鐵板劣化後的模樣很像，可說是兼顧戰損塗裝與立體表現的技法呢。

▲琺瑯系舊化漆或質感粉末等材料殘留在漆膜凹凸起伏處的角落裡，亦可呈現出相當寫實的鏽痕表現。

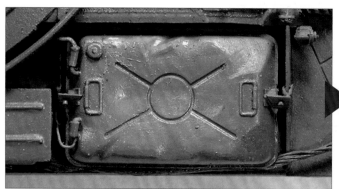

▲燃料槽雖然是以凹陷處為中心添加掉漆痕跡，不過褐色掉漆痕跡周圍有著較明亮的基本色，因此傷痕相當自然。

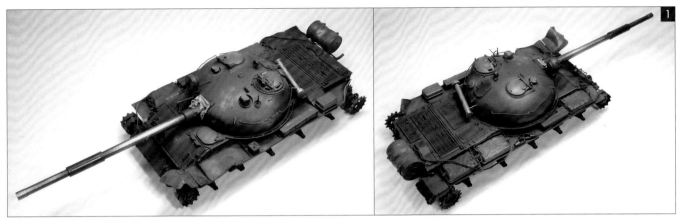

▲首先是塗裝作為底色的掉漆色。之所以夾雜素材的顏色、打底劑的顏色，以及鏽色等顏色，用意在於避免掉漆處外露後顯得過於單調。

▲作為底色的掉漆色是以褐鏽色和打底劑顏色為主，但其實還有砲盾罩和擋泥板的橡膠部位等並非鐵製品的部位，需要改塗裝成該素材的底色。布製素材掉漆後竟然露出鏽色……可千萬別做出這種不合常理的效果，還請特別留意這點。

▲接著用噴筆為整體噴塗作為剝落材料的矽膠脫模劑。

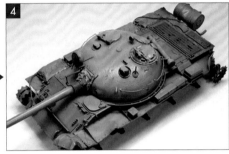

▲雙重掉漆痕跡的第1階段作業，就是塗裝較明亮的基本色作為底色。這部分是從GSI Creos製多層次色階變化風格套組選用軍綠色版的高光色2。在此要利用該套組的明度差異來塗基本色。

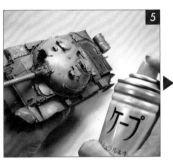

▲在進入第2階段前，先為整體噴塗髮膠。

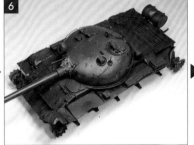

▲塗裝作為車身色的軍綠色。

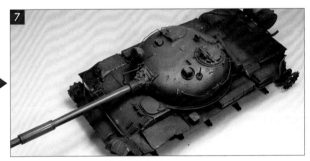

▲添加高光色以營造立體感。比對前後照片就曉得，相較於第3步驟使用的高光色2，這個步驟所使用的高光色1稍顯暗沉。如果此時高光色添加過強，就會和底下較明亮的基本色在明度上顯得毫無差異，導致雙重掉漆痕跡的效果變差。因此這次才會選擇利用多層次色階變化風格套組的明度差異，還請留意別讓車體色變得比底色更亮了。

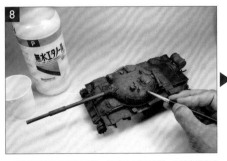

▲開始剝除最表層的車身色。雖然用水也能剝除，不過當選用硝基漆來塗裝時，先塗布乙醇再摩擦會更容易使漆膜剝落。

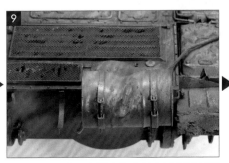

▲戰損處改用竹籤等物品來刮掉漆膜，讓明亮車身色輪廓的內側能露出最底層的顏色。

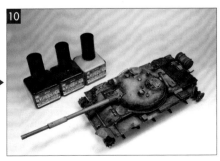

▲用舊化漆施加濾化。

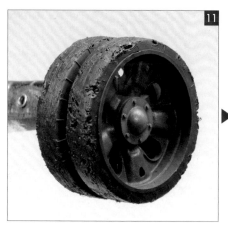

▲橡膠部位選用MODELKASTEN製輪胎色來塗裝基本色。但可別把整個零件都塗黑了。由於橡膠有所缺損處不容易填滿顏色，因此一定要連深處都充分地噴塗。

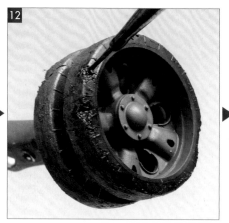

▲以缺損處為中心，用琺瑯漆的消光黑入墨線。橡膠部位要是拿黑色來塗裝基本色的話，入墨線後會難以表現出立體感，因此最好是拿輪胎色之類的灰色來塗裝基本色。

▲為輪胎色加入些許消光白，然後用來對與履帶相接觸的部位進行乾刷。這樣一來，就能讓用電熱筆加工做出的缺損處更為凹凸分明。

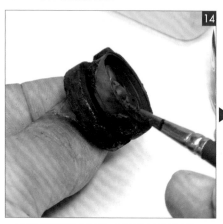

▲若是屬於橡膠已完全磨損掉，使得路輪露出胎環的部位，那麼就塗布用琺瑯系溶劑子以溶解的鏽色質感粉末，藉此重現鏽痕。就算是實際的車輛，經常與路面砂石摩擦到的路輪也會很快地掉漆，導致沒多就生鏽了。

▲聯合國車輛常見裝塗橡膠墊的履帶，這部分也能應用該塗裝法來呈現。雖然為橡膠墊和鐵製履帶主體分色塗裝確實很費事，不過表現出使用到2種素材打造的質感後，即可令履帶的視覺資訊量大增。

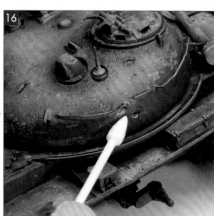

▲要呈現被砲彈打中而嚴重往內凹的中彈痕跡時，就用棉花棒沾取少量GSI Creos製金屬漆的暗鐵色，以如同擦抹中彈痕跡的方式上色。持續擦抹一段時間後，該處就會露出金屬的鈍重光澤。

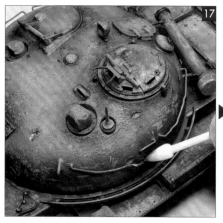

▲雖然是中彈後導致底層金屬外露的狀態，不過就和履帶一樣，隨著塗裝和防鏽層剝落，劣化處很快就會生鏽了。因此即使只是為中彈處塗裝鏽色，亦可利用生鏽程度來表現出中彈後經過多久的時間。就像在記錄照片中常看到的一樣，在戰車兵確認甫中彈部位的場面裡，該處通常是呈現焦褐或被燒白的模樣，不會立刻生鏽。不過就算中彈後僅僅只經過一整天，最好還是塗上薄薄的一層鏽色。

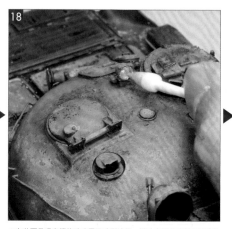

▲在此要呈現車燈的玻璃罩已破裂缺損，導致車燈內部鏡面外露的模樣。這部分選用GSI Creos製金屬漆的鉻銀色。雖然戰車模型整體幾乎都是塗裝成很樸素的消光色，不過若是能積極地用顏色較明亮或是有著金屬光澤的部位添加點綴作為對比，那麼最後的成果一定會更出色。

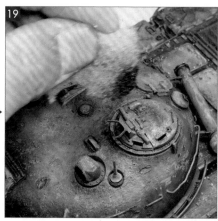

▲雖然利用髮膠或矽膠脫模劑的效果來做出掉漆痕跡時，能夠呈現很自然的剝落效果，但想要精準地控制掉漆範圍還是有點困難。當發現剝落痕跡顯得不自然，或是對底色的色調覺得不滿意時，那麼就用撕碎的海綿沾取vallejo壓克力水性漆來添加掉漆痕跡吧。照片中就是橙色鏽痕的面積顯得太廣，於是經由添加焦褐色掉漆痕跡以修正。除了使用掉漆色以外，改用俄羅斯綠為車身進一步追加色調變化也不錯。

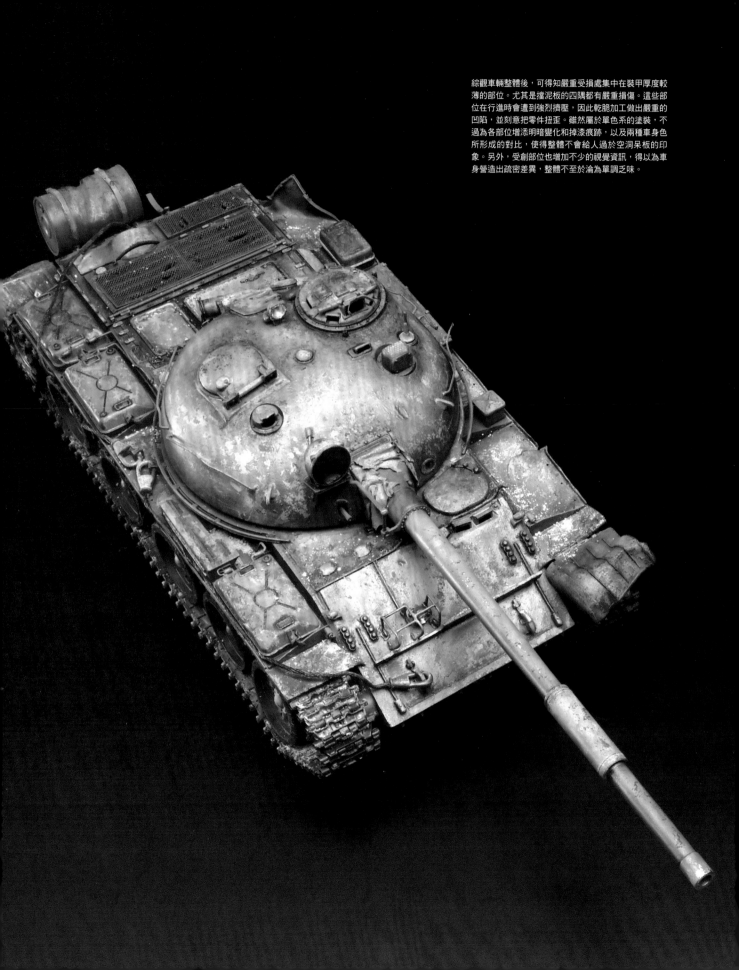

綜觀車輛整體後，可得知嚴重受損處集中在裝甲厚度較薄的部位。尤其是擋泥板的四隅都有嚴重損傷。這些部位在行進時會遭到強烈擠壓，因此乾脆加工做出嚴重的凹陷，並刻意把零件扭歪。雖然屬於單色系的塗裝，不過為各部位增添明暗變化和掉漆痕跡，以及兩種車身色所形成的對比，使得整體不會給人過於空洞呆板的印象。另外，受創部位也增加不少的視覺資訊，得以為車身營造出疏密差異，整體不至於淪為單調乏味。

戰車模型
製作指南
舊化入門篇

Essential knowledge and skills of AFV model weathering.

知っておきたい 戦車模型ウェザリングのはじめかた
All Rights Reserved.
Copyright © Dainippon Kaiga 2019
Original Japanese edition published by Dainippon Kaiga Co., Ltd.
Complex Chinese translation rights arranged with Dainippon Kaiga Co., Ltd.
through Timo Associates, Inc., Japan and LEE's Literary Agency, Taiwan.
Complex Chinese edition published in 2021 by Maple House Cultural Publishing

出　　　　版／楓書坊文化出版社
地　　　　址／新北市板橋區信義路163巷3號10樓
郵 政 劃 撥／19907596　楓書坊文化出版社
網　　　　址／www.maplebook.com.tw
電　　　　話／02-2957-6096
傳　　　　真／02-2957-6435
作　　　　者／Armour modelling編輯部
翻　　　　譯／FORTRESS
責 任 編 輯／江婉瑄
內 文 排 版／謝政龍
港 澳 經 銷／泛華發行代理有限公司
定　　　　價／380元
初 版 日 期／2021年3月

MODEL WORKS	齋藤仁孝
	上原直之
	吉田伊知郎
	副田洋平
	MIG·Jimenez
	ひらりん
	野原慎平
	祝 太郎
	Martin·Kovac
	竹内邦之

SPECIAL THANKS	土居雅博
	吉岡和哉
	MIG·Jimenez
	半谷 匠

國家圖書館出版品預行編目資料

戰車模型製作指南. 舊化入門篇／Armour modelling
編輯部作；FORTRESS譯. -- 初版. -- 新北市：楓書坊
文化出版社, 2021.03　　面；　公分

ISBN 978-986-377-657-4（平裝）

1. 模型　2. 戰車　3. 工藝美術

999　　　　　　　　　　　　　　109021789